高等教育艺术设计精编教材

动画角色造型设计

许 盛 编著

清华大学出版社

北 京

内 容 简 介

动画造型的特点是用形象的语言,将抽象的象征意义转化为具象的视觉艺术形象,综合运用变形、夸张、拟人等艺术手法将动画角色设计为可视形象,其目的是赋予每一个动画角色感染力和生命力。

本教材以动画专业理论与动画造型设计创意为重点,内容丰富,图例新颖,图文并茂。教材通过大量的动画角色造型图片实例,使学习者逐步掌握动画角色造型设计的基本知识、基本技能和设计能力,同时也不断增强学习者对动画角色的绘制能力、彩绘能力及镜头画面综合运用的表现力。

本教材是为本科、高职高专等普通高等教育动漫游戏专业学生和动漫游戏爱好者量身定做的实例教材,本教材还在每章后面配有思考题、作业练习,使学生能很好地对所学内容起到复习、回顾、掌握和提高的作用。

图书在版编目(CIP)数据

动画角色造型设计/许盛编著.--北京:清华大学出版社,2013(2022.9重印)

高等教育艺术设计精编教材

ISBN 978-7-302-32455-3

Ⅰ.①动… Ⅱ.①许… Ⅲ.①动画－造型设计－教材 Ⅳ.①J218.7

中国版本图书馆 CIP 数据核字(2013)第 106349 号

责任编辑:张龙卿
封面设计:徐日强
责任校对:刘 静
责任印制:朱雨萌

出版发行:清华大学出版社

 网　　址:http://www.tup.com.cn,http://www.wqbook.com

 地　　址:北京清华大学学研大厦 A 座　　　　　邮　　编:100084

 社 总 机:010-83470000　　　　　　　　　　邮　　购:010-62786544

 投稿与读者服务:010-62776969,c-service@tup.tsinghua.edu.cn

 质量反馈:010-62772015,zhiliang@tup.tsinghua.edu.cn

印 装 者:三河市铭诚印务有限公司

经　销:全国新华书店

开　本:210mm×285mm　　　印　张:8.5　　　字　数:238 千字

版　次:2013 年 8 月第 1 版　　　　　　　　印　次:2022 年 9 月第 10 次印刷

定　价:69.00 元

产品编号:045085-02

前　言

一部动画作品是否有感染力和说服力首先在于视觉方面的表现,这种表现主要来自动画角色形象的设计。一部成功的、能够吸引观众的动画作品,最关键的就是片中的角色造型,有时候看了一部动画作品后,很容易就把剧情忘了,但是角色那种活泼夸张、生动有趣的表演却让我们印象深刻。动画造型的特点是用形象的语言,将抽象的象征意义转化为具象的视觉艺术形象,综合运用变形、夸张、拟人等艺术手法将动画角色设计为可视形象,其目的是要对每一个动画角色赋予感染力和生命力。

在动画影片中,动画角色是演绎故事情节的主体,而动画场景更是紧紧围绕角色的表演进行设计。艺术家在动画片的创作过程中,既是对个性化的追求,也是为满足不同层面观众审美多样化的要求。动画角色的设计类型与风格的变化,深受民族、时代、地域、传统文化等多方面的影响,不同时代美术思潮对动画角色设计的影响尤为突出。

本教材作为一门大学动画专业开设的必修课程,通过学习让学习者进入角色设计的殿堂。本教材通过大量图例以及理论讲授,对影视动画中角色设计的关键技巧及应注意事项进行了深入浅出的分析,以丰富、经典的图例,全面、系统、科学地指导学生塑造动画角色的技巧和提高角色形象的表现力。

本教材的特点是通过校企合作,将理论和实践相结合,并配有大量新颖、实用的精彩图例,同时与编者长期的创作经验和多年丰富的教学经验相融合,以动画行业的生产标准为编写依据,教材基本涵盖了动画设计、制作与后期合成的全过程。课程内容环环相扣、互相融汇,但又相对独立。课程的知识点紧紧围绕行业创作和生产需要进行设计编写。事实证明,优秀的动画作品是最好的教学案例,这样可以缩短人才培养从书本到实践的周期,保证了企业的用人需要,同时也满足了课堂教学的要求,使教学和产业有机地接轨。

本教材在编写过程中,参考了《骄傲的将军》、《龙猫》、《大闹天宫》、《白雪公主》、《千与千寻》、《长发公主》、《哆啦A梦》、《樱桃小丸子》、《蜡笔小新》、《美女与野兽》、《飞屋环游记》等数十部中外动画影片,在此向这些影片的作者表示感谢。此外,教材在编写过程中,也得到了浙江传媒学院各位领导和同仁的大力支持,在此表示衷心的感谢。

由于本人学识所限,书中内容难免有疏漏之处,恳请广大师生提出宝贵意见,以便在今后修订时进一步充实、改进和完善。

编　者
2013 年 2 月

目　录

第 5 章　各种形式的制作与表现在动画角色设计中的应用

参考文献

第 1 章
动画角色造型设计综述

本章学习的目标及内容：

（1）通过本章的学习，让学生了解动画角色造型设计的基本概念。

（2）通过本章的学习，让学生了解动画角色造型设计的作用和研究对象。

（3）通过本章的学习，让学生掌握动画角色设计的主要造型风格和绘制流程。

1.1 动画角色造型设计的基本概念

1.1.1 什么是动画角色造型设计

动画角色设计是动画影片制作的灵魂，成功的动画角色塑造不但可以使形象栩栩如生，还可以利用动画角色创作出更多夸张、离奇、虚幻的形象，让观看者可以从中感受到设计者独特的审美价值取向，这些审美价值取向是用形象的语言，将剧本或文字中抽象的描述转化为具象的视觉艺术形象，并综合运用变形、夸张、拟人等艺术手法将动画角色设计为可视形象，其目的是设计者对每一个设计的动画角色形象赋予感染力和生命力。此外，动画影片作为影视作品的一个分支类别，它和真人演出的电影、电视一样，角色造型设计的好与坏，直接决定着影片的质量，它在影片创作中起着举足轻重的作用，在动画影片中的角色造型应与影片整体风格协调统一，对影片整体效果的展示起着至关重要的作用。因此，设计什么样的角色能够深入人心一直

是动画创作者关心和研究的问题。如图 1-1 ～图 1-10 所示为中外动画影片中的经典角色形象。

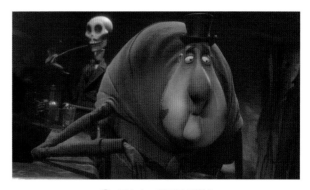

⤴ 图1-1 《僵尸新娘》

⤴ 图1-2 《功夫兔—菜包狗大反击》

⤴ 图1-3 《旅行者日记》

⊕ 图1-4 《名侦探柯南》

⊕ 图1-5 《X战记》

⊕ 图1-6 《空之境界》

⊕ 图1-7 《红辣椒》

⊕ 图1-8 《给我牛奶》

⊕ 图1-9 《新装的门铃》

⊕ 图1-10 《飞屋环游记》

1.1.2 角色造型设计的主要研究对象

　　动画角色是故事的表现者,我们在观看一部动画片时不断跟随着动画角色的表演而引起情感上的共鸣。一个好的角色造型应该简明传神,用寥寥数笔展现出生动的形象。一部动画片的艺术影响力的大小很大程度上取决于自身的动画角色设计与塑造

的成功与否,可以毫不夸张地说,动画角色的设计与创作,以及艺术表现、资金投入等方面有着很大的关系,因而,在人们的心中到底什么样的角色才能深入人心,这一直都是动画创作者们重视和研究的问题,动画创作要想取得更大的进步,动画创作者必须从角色的设计和塑造方面入手。目前,动画角色设计已经渗透到生活的每一个角落,大到动画广告、影视、游戏,小至漫画角色插图、手机卡通彩信、衍生产品吉祥物等。

概括地说,动漫角色造型设计主要由动漫角色形象的设计、卡通角色形象的设计、儿童图书中插图绘画角色的形象设计、游戏中角色形象的设计、动漫周边角色形象的产品设计等五个方面组成,这五个方面是动漫设计者在角色造型设计方面主要的创作和研究对象。

1 . 动漫角色形象的设计

动漫角色形象是用简单而夸张的手法来描绘生活或时事中的人物角色形象。这些想象中的角色设计,一般运用变形、比拟、象征、暗示、影射的创作方法,以取得幽默诙谐的画面效果,这一系列的设计手法要营造出强烈的讽刺性和幽默感。

现代漫画艺术的发展是伴随着卡通形象艺术化与应用性的扩大而发展起来的。漫画形象以其丰富和多样性的特征,早已经深入人心。从 20 世纪 80 年代风靡中国的"记者丁丁"到经典角色米老鼠,动漫产业化的发展使其与人们的生活息息相关,与大众娱乐文化同时发展。漫画在短时间内,能够将人们的想象快速简便地表达出来,也成为人类最具创造性的一种体现。漫画在角色形象的表现形式上也极具多样化,主要有平面媒介、影视、玩具及周边产品开发等角色形象的设计种类,在动漫文化近百年的发展历程中,涌现出大量的优秀作品及角色形象,如美国迪斯尼推出的米老鼠及后来创作的唐老鸭、史努比等;中国则有三个和尚、哪吒、孙悟空、阿凡提等经典角色形象;日本有皮卡丘、哆啦A梦、阿童木、樱桃小丸子等;另外欧洲的巴巴爸爸(法国)、丁丁(比利时)等也很有影响力。这些形象经过动

漫产业化的运作后进入大众的生活之中,并成为世人休闲娱乐中的一道可爱风景。如图 1-11 ~ 图 1-14 所示。

⬆ 图1-11　《萤火之森》

⬆ 图1-12　《鲍勃的生日》

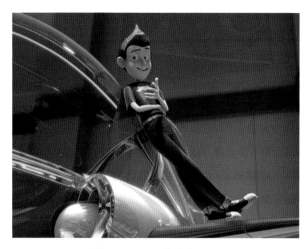

⬆ 图1-13　《未来小子》

2 . 卡通角色形象的设计

提起卡通形象,现在的人们应该并不陌生。卡通形象是动画、漫画中出现的最小构成要素,是动漫

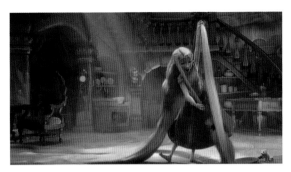

图1-14 《长发公主》

绘画中外在结构和形体塑造的具体形象的体现。它的特点在于不追求画面的逼真性，主要借助于幻想、想象和象征，运用夸张、神似变形的手法，以达成审美和某种意念的传达。可以说，卡通形象是虚拟的，是在人们想象空间中诞生的产物，赋予无生命的角色以血肉、情感、精神，让它们变得有生机、有活力，并且完成人们所要表达的思想意识。

动画艺术是一种独特的艺术形态，也是一种大众化艺术形式，而卡通形象是动画片的灵魂。一个好的卡通形象，不仅意味着动画片的成功，更预示着无穷的文化价值和商业价值。而卡通形象设计的关键就是要赋予每一个角色独特的艺术感染力与生命力。离奇的卡通形象，可以表现夸张、变形的视觉审美张力；明亮的色彩，卡通化的造型以及强烈的动感，可以凸现感官强烈的视觉快感；幽默虚拟的形象，满足了人们欢愉和体验的需求。

现如今，卡通形象已经深深融入我们的生活中，渗透到玩具、食品、衣服、生活用品，特别是文具产品等领域。从动物、花草到人物，从神仙到古怪精灵，无不成为人们设计的蓝本，加以形象化后，就成了现在的卡通明星了。屈指算来，卡通形象从诞生到现在也有70多年的历史了。1929年，米奇老鼠成为第一个被商品化的卡通角色。同年，米奇老鼠还拥有了米奇老鼠俱乐部。国内对于卡通形象的使用相对较晚，但发展很快。纵观我们现在的学生用品生产企业，大都有自己的卡通形象。有的从国外引进，有的自成一派。

卡通人物造型的设计，不是单纯的随心所欲的人物角色设计，而是要充分解读人物的性格、所处环境、时代背景、职业等人物元素，同时要兼顾到技术

要求或摆设功能，通过夸张、变形的艺术表现手法，发挥丰富的想象力来塑造角色形象，从整体综合的高度来确定各个卡通人物的艺术形象。但在诸多的必要条件中充分认识被设计人物的时代背景、社会地位是创造卡通角色最为必需的首要条件，也是最容易被忽视的一个环节。只有认真地分析角色的时代背景、社会地位才不会偏离故事，否则就会出现角色生活在一个真空里没有时代印迹的问题，所塑造的形象就显得苍白无力。如图1-15～图1-18所示为动画专业师生创作的卡通角色形象。

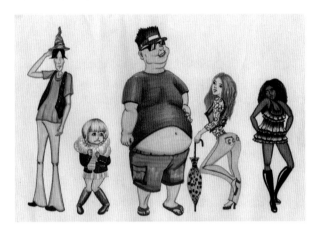

图1-15 卡通形象（一）

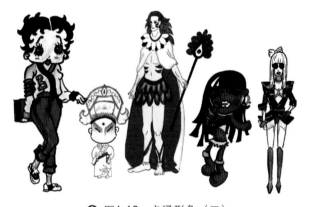

图1-16 卡通形象（二）

图1-17 卡通形象（三）

🔹 图1-18　卡通形象（四）

🔹 图1-19　俄罗斯插画家 Igor Oleynikov 的作品

3．儿童图书中动漫插图绘画角色的形象设计

插图艺术是在从属于文学作品内容的前提下，为丰富文学作品的精神内涵、增强其艺术魅力而出现的一种绘画艺术形式。优秀的插图绘画作品不仅要体现文学和绘画的高度统一性，而且是对文学作品的一种再创造。所以，动漫插图绘画角色形象设计绝不仅仅是对文学作品中某一事件或情节的图解或一般性的形象再现，而是以其相对独立的艺术性感染读者，具有独特的艺术审美价值。

文学作品为语言文字的艺术，作家、诗人通过语言文字来创造所要表现的情感、生活以及人物。读者惟有通过阅读，才能明了所表达的情节和所创造的艺术形象。动漫插图的角色形象设计则是直观的视觉艺术，观者对其艺术形象一目了然，如果没有视觉的体验和心灵的感受，作品则不能给予读者深刻的影响。就此而言，优秀的动漫插图的设计作品，是通过读者的艺术欣赏，使其对作品有形象化的理解，这不仅能丰富、深化对文学作品的理解，而且能够提高文学作品的艺术品位。在当今竞争激烈的商品市场中，同质化产品越来越多，在这种情况下，角色形象的个性化和趣味性设计尤为重要。因此，在大量的插图设计表现中，动漫造型元素以其特有的时尚、趣味性成为一门独特的种类。同时，随着动漫产业快速发展，在设计中运用动漫造型元素的多重属性已成为一种趋势和潮流。如图 1-19 ～图 1-22 所示为国外著名儿童动漫插图画家设计的角色形象。

🔹 图1-20　芬兰童书插画家 Pete Revonkorpi aka Pesare的作品

🔹 图1-21　英国插画家Josh Kirby的作品

4．游戏中角色形象的设计

游戏中角色造型设计是一个由感性到理性、非逻辑性到逻辑性、由现象到本质的过程，是需要设计师不断实践、不断思考、不断努力才能实现的过程。

⊕ 图1-22　日本插画家starcat的作品

设计者必须根据艺术美学的原则,结合游戏角色设计创新的基本原理,借鉴与继承其他艺术创作形式,如传统动画、影视等设计思路,深入研究与归纳属于自身的艺术表现特征。游戏中角色形象设计有四大艺术表现特征,它们分别是:幻想性与奇特性、夸张性与趣味性、符号化与象征性、民族性和时代性,这四大艺术表现特征在实际创作当中起到不可或缺的重要作用。

此外,游戏角色的导向可以以美术导向为主,也可以以故事导向为主。以美术为导向的角色设计不是很依赖故事内容,它常常为简单模式的游戏提供纯粹的视觉艺术来强化角色。这样设计出的角色,更多是来自设计师突发的灵感,来驱动他制作出这个角色,从而再创作故事。以故事为导向的角色设计通常依赖于游戏剧情,即设计师从故事的背景和内容出发,挖掘人物性格特征,来确定角色外观形象。然后再根据故事的特点来确定用何种视觉形象来呈现角色。这样能吸引玩家把兴趣投入到对游戏背景的了解和对角色的操纵上来。

如图 1-23 ～图 1-26 所示为动画专业师生手绘设计出的游戏角色形象。

⊕ 图1-24　游戏角色形象(二)

⊕ 图1-25　游戏角色形象(三)

⊕ 图1-23　游戏角色形象(一)

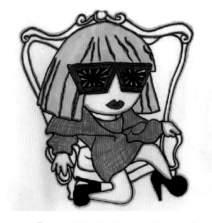

⊕ 图1-26　游戏角色形象(四)

5．动漫周边角色形象的产品设计

　　动漫周边角色形象的产品设计也称为动漫衍生产品设计。当下人们不再单纯把动漫片看成只是动漫影视作品、几个动漫角色，而是更深刻地感觉到了在其背后深厚的产业结构和随之带来的经济效益和社会效益。而动漫周边产品是动漫产业链中的一个关键环节。

　　所谓动漫周边产品是指由原漫画或动画衍生的产品，包括玩具、文具、服装、生活用品，乃至汽车、电子游戏等，是原漫画或动画文化的延伸。当今不少国家，动漫产业已经逐渐成为支撑国民经济的支柱产业，由动漫支持起庞大的产业体系已经成为新的经济增长点。影视动画片的拍摄播出以及赢利并不是动漫作品的最终目的，动漫作品衍生产品推出以及品牌授权和服务所带来的利润才是终极目标，这些已经成为不争的事实。动漫作品向产品的转变过程是一个由艺术创作活动向产品设计和市场管理转变的过程。作为动漫产业链的一个组成部分，动漫衍生产品是从艺术创作和感性的角度出发，将其由艺术品转化为产品、消费品的过程，面对的是使用者、消费者的市场经营模式。在整个动漫产业链中，艺术只占了前端的设计和宣传推广部分，而后面的经济利益才是动漫产业的开发重点。如图 1-27 ～图 1-30 所示为动漫周边角色形象的产品设计图例。

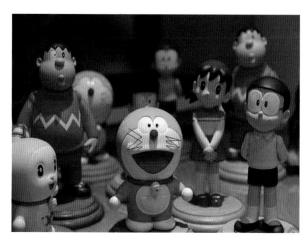

⊕ 图1-27　动漫角色产品设计（一）

⊕ 图1-28　动漫角色产品设计（二）

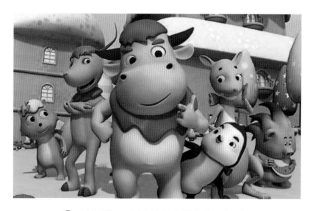

⊕ 图1-29　动漫角色产品设计（三）

⊕ 图1-30　动漫角色产品设计（四）

1.1.3　动画角色造型设计和动漫产业发展的关联

　　一部动画的艺术影响力的大小很大程度上取决于自身的动画角色设计与塑造的成功与否，对于动画产业也有重要的意义。动画角色的设计与塑造和设计创作、艺术表现、资金投入等方面有着很大的关系，这是一个综合因素的表现。什么样的角色才能

深入人心，这一直都是动画创作者重视和研究的问题，我国的动画创造要想取得更大的进步，必须从角色的设计和塑造上入手，将其中的优点不断继承和创新，可以为动画产业提供更广阔的空间。在创意时代背景下，世界各国都意识到动漫产业背后蕴含着巨大的经济效益，使得动画、漫画、游戏市场竞争异常激烈。动画角色形象的塑造是文化产业整体的灵魂。一部好的动画片必定要有好的造型，并通过媒介来充分传达出故事的情节和人物个性，从而引起观众的共鸣。动画设计中，角色造型设计的探索研究，不但是对动画视觉风格的探寻，更是从世界上经典的动画形象中研究一个成功动画角色设计的创造过程，这是一个由感性到理性的过程，也是一个逻辑性完善的过程，更是一个由现象到本质的过程，还是一个需要动画设计师不断实践、不断思考、不断创新才能实现的过程。此外，一个成功的动画角色形象，必定会对生产商与观众产生最佳的视觉传递能力。伴随着动画的产业化进程，动画角色形象的价值逐渐被提升到商务运作的高度，拥有独特性格魅力的动画角色，不仅具有深远的艺术价值，而且蕴含着巨大的市场与利润，由动画角色形象衍生出来的产品，更是蕴藏着比传统商品更大的文化价值和商业价值。

1.2 学习动画角色造型设计的意义、作用和所要具备的条件

1.2.1 学习动画角色造型设计的意义

　　动画角色造型设计在整个创作流程中处在前期末尾的位置。它前接文字剧本、故事版剧本，后续分镜头脚本、原画设计。与角色造型设计同时进行的有场景设计、环境气氛设计。这个阶段的设计决定了片子的视觉艺术风格。说到"角色"，我相信谁都会明白该词的含义，它出现在诸多艺术种类中，如影视、戏剧、戏曲、文学等作品都离不开角色，

它是情节发展的驾驭者、推动者，是构成艺术作品的核心材料。角色表现得不好，将是艺术作品的灾难，而且是无法挽回的灾难。动画角色和诸多艺术种类中的角色在功能、含义、地位方面是一样的，但它们之间一个非常关键的区别是："动画角色"的产生过程是独一无二的。独特的性格魅力是一个动画片的灵魂，动画角色人气的高低与其塑造的性格魅力有着密切的联系。动画角色是动画片的灵魂，是动画片最核心的部分，没有角色就没有动画存在的意义。通过对动画角色静态的形象设计、标准造型设计和动作设计，可以体现角色的性格魅力，并将一定的商业化、社会化的因素融入动画艺术创作。作为一种艺术形式，它承载并实现着人们各种各样的奇思妙想，以其独特的魅力给人们带来了不同寻常的愉悦体验。角色性格塑造是围绕角色造型展开的，有关角色动作、表情、对白、服装、道具等的设计，有动静之分。角色设计和服装、道具属于静态设计，是角色性格塑造的核心部分；而根据剧情需要，围绕角色静态设计展开的动作、表情、对白则属于动态设计。

　　动画片中角色形象在整个动画影片中占有极为重要的地位。一部好的动画片必定有好的角色形象才能充分传达出故事情节和人物性格。动画角色形象的创作过程是导演根据文学剧本描述的角色外貌和性格特点，进行素材搜集、提炼概括及形象创造的过程。在创作过程中要对大量的形象素材进行分解、集中、对比与统一，并运用造型艺术手段描绘出形象的草图或轮廓图，然后进行反复的修改和加工，最后设计出动画角色的形象。它是一个将朦胧的意识明朗化、将意念物化的设计过程。此外，动画角色造型设计对镜头画面的形成有着决定意义，其设计的生动趣味性决定着镜头画面的表现感。在各种类型的动画片创作环节中，角色造型设计是整个影片成功的前提和基础，它们主导着整个动画片的情节、风格、趋势等。动画片中角色的意义不仅仅局限于动画片本身，它的设计意义类似于电影明星所带来的广泛社会影响。优秀的动画角色造型同样有着独立于影片之外的意义和价值。通常在常规的商业动画

创作流程中,角色造型设计是在完成商业策划、创意和剧本创作之后重要的创作环节,是动画前期创作阶段的起点和美术设计工作中最先开始和最重要的设计内容。可以说,动画角色造型设计不仅是动画创作的基础和前提,而且决定了影片的艺术风格和艺术质量,进而也极大地影响着影片的制作成本与制作周期。

1.2.2　动画角色造型设计的作用

动画艺术是一门画出来的造型艺术,而动画角色设计在这门艺术中集功能性与艺术性于一体,它直接影响着整部作品的风格和艺术水平,需要我们同时运用造型手段和绘画制作手段来塑造动画影片中的角色形象。

动画角色的造型设计,在动画片的创作中是极为重要的一个部分,是一部动画片制作的基础。它直接影响到动画片的成败。好的动画造型设计,能给一部动画片带来不可估量的影响,使动画片的生命力更强,故事更加感人。形象性是艺术的共同特征,无论何种艺术形式,都离不开形象的塑造,都有其相应的造型特点和表现手段。动画艺术与所有艺术形式一样,源于生活。动画角色是来源于人们对生活的感受以及人们对生活中的素材进行集中、概括和提炼加工后创作的一些艺术形象,都是经过加工塑造和沉淀后所作的精华设计。动画影片中的角色通过动作设计被赋予了生命力,由此使画稿从初始静止状态升级成运动状态,“动”是动画的核心。

动画角色造型设计的作用很多,一方面是给导演提供镜头调度、运动主体调度、景别的变化、视角的变化的选择;另一方面是对镜头画面进行处理,即对镜头画面中的造型、构图、体感、空间、色调、风格的综合表现,同时也是背景设计制作者的直接参考资料,这些参考资料也是用来控制和约束影片整体美术风格,保证叙事合理性和情境动作准确性的重要形象依据。

在早期动画制作中,动画创作和绘制都是用纯

手绘的方式完成的。但是,随着动画制作手法和新的表现形式的推出,以及计算机技术的不断发展,三维动画也在不断地发展壮大。当今动画影片的创作越来越多地把二维、三维动画制作手法综合运用到具体的动画角色的塑造中,因此,动画角色造型是动画影片设计的前提和基础,它在整个影片中起到核心和突出的作用,更是整部影片的灵魂。动画角色造型的好坏直接关系到动画影片的成功与否,关系到动漫角色后续开发产品的生存和发展。由此可见,动画角色造型设计在动画创作以及在市场运作过程中的地位和作用是非常重要的。

1.2.3　学习动画角色造型设计需要具备的条件

从事动画角色造型设计从表象上看起来是较为简单的工作,但是真正要从事这项研究,并且做好、做精这项工作,其实是一条走起来并不容易的道路。要从事这项工作必须具备以下一些基本条件。

首先,动画角色的设计者要具备综合的文化修养、扎实的艺术功底和专业的绘画表现技能素质。

其次,动画角色设计者在具体角色设计的时候,要有丰富的想象力、表现力以及对草图作品的鉴赏判断能力,同时设计者还必须具备团队的互助合作精神。

再次,动画角色设计者要能够忍耐得住枯燥乏味的设计表现过程。因为在具体设计过程中,成品稿不是一遍两遍就能画成功的,必须经过许多次的失败和否定后,才有可能出现成功的动画角色设计稿。

最后,动画角色设计者要有对角色设计怀着执着与热爱的精神。如果不热爱动画角色设计,要塑造、设计出好的,甚至是经典的角色形象,那将是件近乎不太可能和令人郁闷的事情。因此,设计者想要在动画角色造型设计方面取得成就并有所作为和建树,就要付出比一般人更多的辛苦和执着。

1.3 动画角色造型设计的题材、造型风格

1.3.1 动画角色造型设计的题材

动画作品可表现的题材是很宽泛的,如民间故事、神话传说、童话故事、科幻题材、现实题材、历史故事、幽默讽刺等,而这些题材又相互结合、各有侧重。

一部完整的动画作品可以从几个角度来审视、体现它的艺术性。首先,通过故事剧情本身对某一种创作思想的表现刻画程度来体现艺术性。其次,通过动画作品的艺术表现手法和叙事方式的艺术表现力来展现艺术性。再次,通过动画作品中画面的丰富内涵来体现艺术性。

动画角色设计恰恰是体现在以上三个方面,这三个方面相辅相成,而它的艺术性是对画面的处理,即灯光、色彩、结构、空间、气氛的综合表现需要紧密地联系起来。一个成功的动画角色设计不仅使观众获取视觉上的审美感受,还能将其作品引入无限的想象空间。如图 1-31 ~ 图 1-44 所示为各种题材的动画影片中的角色形象。

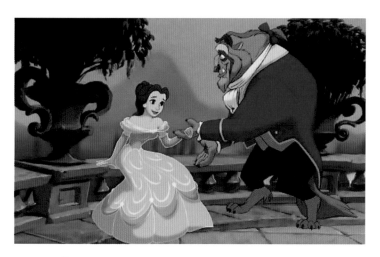

🔂 图1-31　童话故事题材的动画片《美女与野兽》

(a)

(b)

🔂 图1-32　民间故事题材的动画片《骄傲的将军》

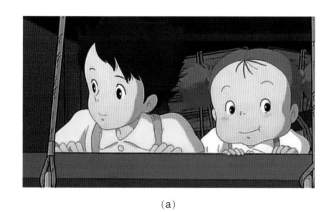
（a）

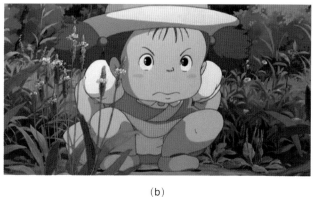
（b）

⊕ 图1-33　现实、幻想、幽默等题材融合在一起的动画片《龙猫》

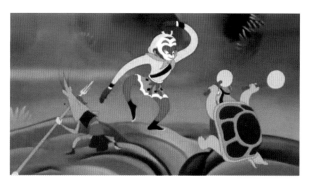

⊕ 图1-34　神话传说题材的动画片《大闹天宫》

⊕ 图1-35　现实题材的动画片《泡芙小姐》

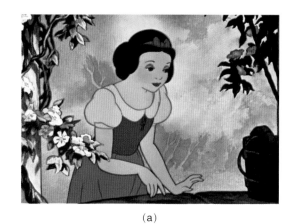
（a）

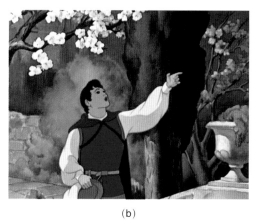
（b）

⊕ 图1-36　童话故事题材的动画片《白雪公主》

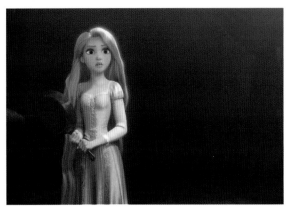

⊕ 图1-37　童话、幻想题材融合在一起的动画片《长发公主》

(a)

(b)

⊕ 图1-38　现实题材的动画片《夏日大作战》

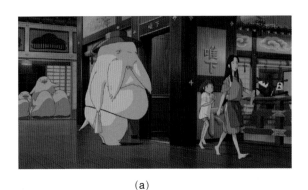

(a)

(b)

⊕ 图1-39　现实、幻想、讽刺题材融合在一起的动画片《千与千寻》

1.3.2　动漫角色设计的造型风格

1. 写实的造型风格

角色造型的写实风格是以自然现实中的人物或动物的形体结构、身高比例为基准的,比较客观地表现了我们日常所见到的形象,相对减弱了设计者个人的主观情感因素。写实风格较为突出的是日本和欧美的角色造型设计。

日本的动漫角色造型风格特点极其鲜明,成为日本动漫标志化的象征。动漫角色造型线条严谨,形式感强,人物头发复杂而不凌乱,服饰的处理上精美、华丽,不论是刻画细微的花边,还是密集而有序的衣褶,都体现出日本动漫角色造型的细致、唯美的画风。此外,日本动漫角色塑造中,身体比例正常,在刻画人物角色的脸部时,以减

弱鼻子和嘴部的造型来反衬、夸张眼睛。其刻画的眼睛具有细腻、精致、明亮、光感强烈的特点。这些都是日本动漫角色造型突出的特点。如图 1-40 所示为日本动画片《天空之城》。

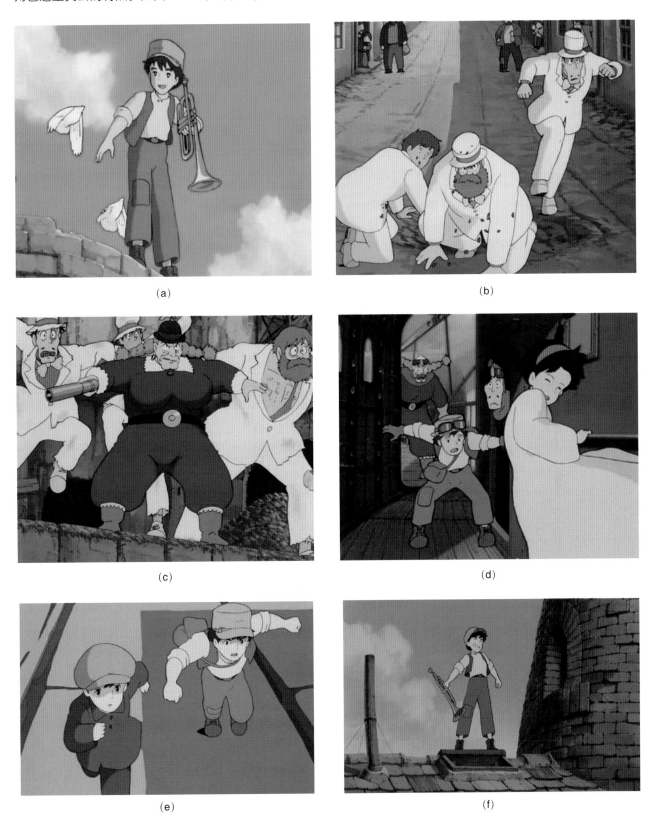

(a)

(b)

(c)

(d)

(e)

(f)

图1-40　日本动画片《天空之城》

　　欧美动漫角色造型风格,注重画面的光影效果,强调体积感,尤其是在人物角色绘画上面,人体结构严谨、清晰准确。此外,欧美动漫角色造型结构复杂多变,怪异夸张,皮肤的肌理和羽毛的质感严谨细致、逼真,令人产生无限的遐想。如图 1-41 所示为欧洲动画片《猎龙人》。

(a)

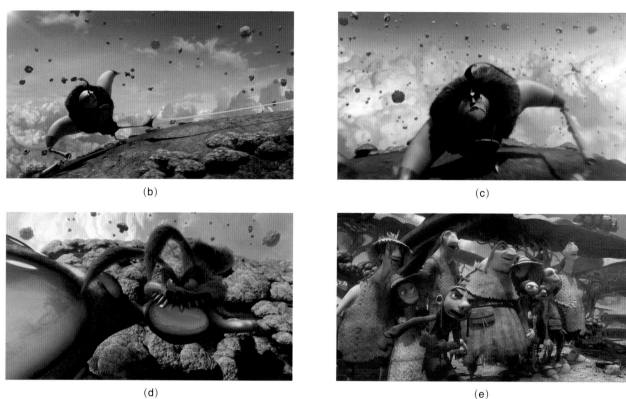

(b)　　　　　　　　　　　　　　　　　　(c)

(d)　　　　　　　　　　　　　　　　　　(e)

⬆ 图1-41　欧洲动画片《猎龙人》

2. 漫画的造型风格

　　角色造型的漫画风格重点在于表现夸张性的艺术效果,角色形体结构的变形和夸张,以及角色动作的设计都是源于现实基础上的再加工。这种再加工并非头部、躯干、四肢某部分的随意压缩或者拉伸,而是设计者立足故事内容、角色性格等因素反复推敲、几经修整后提炼出来的。此外,Q 版的造型设计是日本漫画风格的特有表现形式,其角色造型的主要目的在于,为故事营造轻松和搞笑的气氛,有时是对剧情的解释,有时是作者阐述创作时的个人感受,有时是角色与作者或观众的交流等。故事中插入 Q 版造型打破了原有角色带给观众的紧张、严肃的感受,把角色内心戏剧化的一面展现出来,拉近了观者和角色之间的距离。此外,Q 版符号化、标签化的表情让故事情节更加荒诞,令故事的思想内容更加多元化。同时,Q 版造型在动漫故事中的点缀,能让动漫本身特殊

的艺术魅力表现得更随意,更自由,拥有更加丰富的想象力,在动漫的世界里,一切情况都有可能发生。如图 1-42 所示为动画专业师生设计的具有漫画造型风格的角色形象。

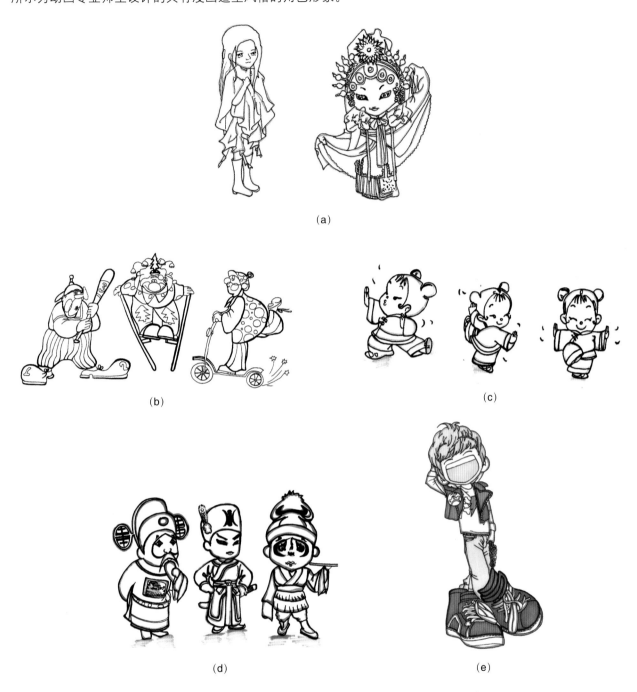

图1-42　动画专业师生设计的具有漫画造型风格的角色形象

3．艺术性的造型风格

　　动画角色形象的设计中,我国动画以其强烈艺术性的造型风格,突出了民族风格化和传统化的特点。在我国传统动画影片的角色设计上,设计者深入挖掘了中国古代传统绘画、雕塑、建筑、壁画、民间剪纸、皮影、年画等多种艺术表现形式,并从本民族的文化遗产中吸取养料,形成了不同于世界上任何国家并具有中国特色的动画艺术风格,如图 1-43 ～图 1-47 所示。

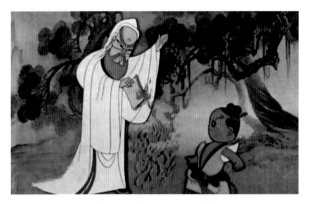

⊕ 图1-43 《天书奇谭》

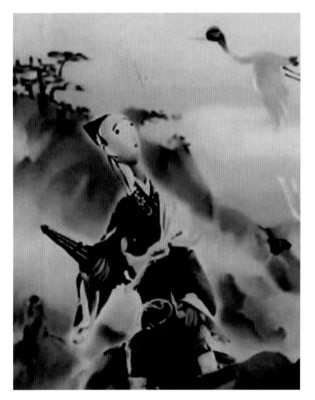

⊕ 图1-44 《崂山道士》

⊕ 图1-45 《大闹天宫》

⊕ 图1-46 《三个和尚》

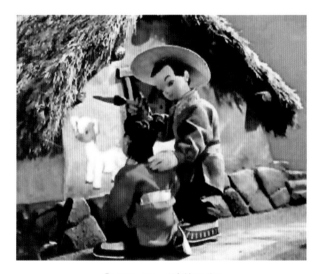

⊕ 图1-47 《神笔马良》

4. 抽象性的造型风格

抽象性风格的动画角色形象,在造型上面借鉴立体派、超现实主义等艺术大师的绘画风格,用于不断探索新的角色设计之路。这种具有"另类"艺术性风格的动画角色设计,完全抛弃了商业动画在角色造型中为迎合大众审美需求所展现出的美丽、可爱、俊美的一面。虽然这些艺术性动画角色设计具有极强的抽象特性,与平时接触的动漫角色形象相差万里,其设计的角色,甚至可以简单到一条线、一个圆,或是根本难以分辨,但是它们对于动画艺术形式的表现力、观众的感知力,以及互动反应等方面的新探索却起到了极大的引导作用。如图 1-48 所示

为动画专业师生设计的具有抽象性造型风格的角色形象。

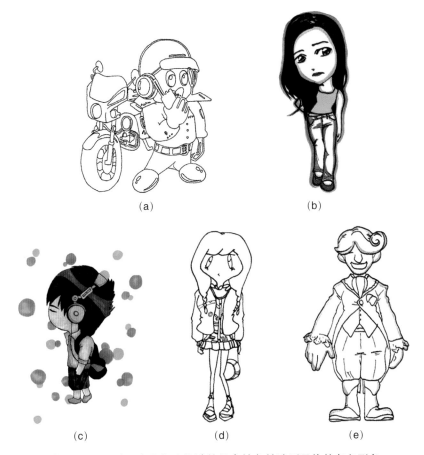

(a)　　　　　　　　　　　　　　　(b)

(c)　　　　　　　　(d)　　　　　　　　(e)

⊕ 图1-48　动画专业师生设计的具有抽象性造型风格的角色形象

1.4　动画角色造型设计的绘制流程

　　动画角色造型设计是动画片制作过程中主要的创作阶段之一,它和动画场景设计并称为动画前期制作的两个主要步骤。在具体设计绘制的时候可以是同时进行,也可以是先完成角色造型后,再进行场景绘制。因此,设计者在完成文学剧本和文字脚本设计之后,将进入到动画影片具体的美术设计阶段。在这个阶段,概念设计稿的绘制非常关键,这个步骤将初步定位全片总的艺术风格、色彩基调和设计思路。同时,这一阶段也将决定角色造型设计和场景设计的总体框架,在这一步完成后,才能具体进入绘制流程中。

　　动画角色造型设计绘制步骤可以分为:

　　(1)构思阶段。这一阶段设计者根据对剧本的理解并通过文字脚本的设计来解决自己角色设计的风格思路、全片所有角色的定位和细分,以及确保角色设计和场景风格统一协调等问题。

　　(2)收集素材阶段。这一阶段设计者根据所思考的构思展开有针对性的收集影片中所需的角色图片资料等。

　　(3)创意设计稿阶段。这一阶段设计者根据收集的素材内容进行创意角色草图绘制。

　　(4)定稿阶段。这一阶段,设计者在所绘制草图内容的基础上,把具体角色的性格、特征等内容明确定稿,并把全片的角色造型中比例、转面、表情、动态、服饰等内容详细绘制出来。

思考与练习

1. 讨论与思考

（1）动画角色设计的造型风格主要有哪些种类，它们具有怎样的造型特征？

（2）动画角色造型设计的作用有哪些？从哪些方面来审视一部动画作品的艺术性？

2. 作业与练习

根据给定的动画角色设计稿进行赏析临摹，通过线条的轻重、粗细、浓淡、刚柔来获得对动画角色造型、结构、比例、色感、体感的塑造。要求：A4 幅面大小 2 幅。

第2章
动画角色造型设计的训练基础

本章学习的目标及内容:

(1) 通过本章的学习,让学生了解动画角色造型设计所要具备的基本素质。

(2) 通过本章的学习,让学生熟练掌握动画角色造型设计的各种专业技能。

(3) 通过本章的学习,让学生了解动画角色设计所要掌握的形体解剖知识。

2.1 动画角色造型设计的基本素养

2.1.1 动画角色设计者所要具备的造型素养

动画角色设计是以绘画造型的艺术手法来表现形象的主体造型和空间造型。由于动画艺术高度假定性的特点,动画角色造型可以充分运用夸张、神似、变形的手法来表现角色的性格特征,又可以借助幻想、想象和象征来表达创作者的理想和愿望。可以说,动画角色造型比一般的影视造型更能深入人心。因此,要创造有个性的动画造型,不但不能排斥写实造型能力的培养,相反还要强化各种造型意识。所以,目前动画角色设计者一方面要加强写实能力的训练和提高;另一方面要加强从生活原型到意象创造的研究和总结,不断提高动画角色设计者自身的默写能力、概括形体的能力、自由描绘形象的能力,以及对形象夸张变形的能力,只有具备以上几点造型素养和能力,才能设计出经典且能深入人心

的动画形象。

2.1.2 动画角色设计者所要具备的文学素养

动画艺术既是一种世界性的文化,也是一种世界性的艺术。动漫作品中的角色相当于影视作品中的演员。演员塑造人物形象的工作,概括起来有两个方面,一是理解人物,二是体现人物。理解人物是体现人物的前提,体现人物是理解人物的结果。动画设计师具有较高的文学修养是理解故事中的角色性格特征的重要前提,同时,动画角色设计师所具备文学修养的高低,在于能对剧本中文字描述的角色性格特征进行高度概括和准确把握,这个概括和把握的能力,直接关系到动画角色造型设计的成功与否。此外,理解角色,就是去测定角色性格的深度,去探寻他的潜在动机,去感受他的最细致的情绪变化,去了解隐藏在字面下面的思想,从而把握住一个具有个性的人的内心,抓住了这个精髓,才能在具体的角色设计中把角色内在本质的特性较为深刻地刻画出来。在另一个方面,动画角色人物性格的真实性也是不可忽视的。无论在文学小说、影视作品还是动漫故事中,人物性格的真实性是塑造性格的根本,任意捏造的、理想化的性格角色会引发观众与角色之间产生距离感。因此,在分析理解角色性格特点的基础上,表现和塑造角色外形是动画角色造型的整体过程,不能孤立对待,所以,对于设计者来说,应培养和提高个人的审美能力,加强文学修养,并能触类旁通,且具备深入的分析能力、敏锐的洞察力和

感知力是十分重要的。

2.1.3 动画角色设计者所要具备的电影素养

动画是画出来的电影,动画片创作属于电影创作范畴。动画故事与电影的关系在具体创作和运用上已经越来越紧密了,由动画故事改编的电影利用先进的计算机技术,使现实和幻想更加完美地结合在一起。现代动画故事在绘画形式上借用电影的分镜头构图和取景方式,以一格一格的画面去讲述故事。

如何设计动画影片风格、构建戏剧场景、制造角色行为动机,以及设计表演动作、安排机位、剪辑镜头等,这些内容都是作为动画角色设计师所必须具备的影视素养。此外,当代动画和电影在具体创作语言、创作题材、美术风格、表演风格等方面彼此相互融合借鉴,为动画电影的发展不断注入了新的活力和魅力。所有这些内容都需要不断向电影学习,电影的创作方式和流程对于动画角色设计者来说是非常重要的。

2.1.4 动画角色设计者所要具备的团队合作素养

团队合作的意义是非常重要的,在动画的创作中,往往一个团队合作的和谐程度关系到动画的诸多方面。在分工明确的前提下,团队的良好合作能给整部动画的制作带来很大效益。

动画是一门复杂的设计艺术,它包含的学科甚广,所以大的动画制作通常是一种集体行为,也就是依赖集体智慧来进行的艺术创作。动画导演是这个团队的灵魂和核心,他要负责把自己的设计意图完整地传达给所有部门的负责人与制作人,并确保不会在制作上出现分歧。在严格遵守动画流程的条件下,不同的制作成员承担着不同的制作任务,使得制作过程按时保质地完成。一部动画片的出品要经过从最初的策划到剧本的定稿,再从文字性的剧本转换为可视性的故事版,直至成片的过程。每个创作环节无一不是在导演的统一指导下经过整个团队的共同努力和协调完成的。动画导演的职责就是在制作过程中负责包括角色设计、背景设计以及其他方面的监督和指导,可以说一部动画片的成功与否很大程度上就取决于导演。因此,作为动画角色设计者,必须具备较强的团队合作素养,并能和动画影片创作其他环节的设计者协调配合。同时,动画角色设计者还必须具备将导演的创作思想和自己的创作观念和设计意图完美结合起来的整体把握能力,这样才能最大可能地设计出真正意义上优秀的动画影片来。

2.2 动画角色造型设计者所要具备的专业技能

2.2.1 动画角色设计者的造型能力

1. 素描在动画角色造型中的作用

素描是认识形体和表现形体的艺术,它是以研究物象形态为目的,是以黑、白、灰之间的关系为表现因素,是以点、线、面为最基本的艺术造型要素来体现形体的基本规律,可以说,素描是指导认识艺术造型语言的最好形式。

素描教学主要是为绘画专业打基础,强调的是对物象的质感、量感、空间、光源等全因素的描绘,追求画面的完整性、绘画性。动画素描是在传统素描的基础上加以取舍,融入动画设计的专业因素,并着重培养具有快速塑造形象能力,分析和表现系列动作,并诱发想象力和创造力的新式素描训练方法。由于动画素描是在传统素描的基础上加以提炼而来的,在造型观察方法上,与传统素描有相同的地方,如观察比例、透视、结构、构图等规律的要求是一致的。所不同的是,在动画中往往根据故事的发展,要求画出动作的全部过程,一个关键的动作情节往往需要几幅画的分解才能表达出来。这就要求学生不仅要善于静态、整体地观察物体,更需要学会用

动态的眼光来观察周围事物的动作和运动过程。动态观察是动画创作中非常重要的特征与基础,动画造型与绘画艺术不同之处在于它是多体面的展示,动画片中的角色都是以运动状态出现的,这就要求动画专业的学生一开始就要养成用动态观察对象的习惯,观察物体在不同动态、不同角度下的透视变化。对运动中的形象,更应着重于动态特征的观察与把握。

动画不是静止的画面,无论是二维动画还是三维动画,也无论是商业动画还是艺术动画,动画中的场景、角色在动画放映中是处在不断变换的视角中的,因此动画创作者必须要有全方位的、准确的立体观念,在动画创作中,可以根据需要,从任何角度和任何方位表现对象。这就要求动画专业的学生在平时的素描练习中,注重多角度的观察和写生,学会从各个不同的角度表现对象的能力。这样做会有利于他们今后的动画专业学习和创作,有助于他们做更多的艺术表现和探索。

所以说,动画素描是从传统素描中提取有益的因素,根据动画专业自身的特点,着重培养具有快速塑造形象能力,分析和表现系列动作,并诱发想象力和创造力的新式素描训练方法。如图 2-1 ～图 2-10 所示为国内外素描大师作品。

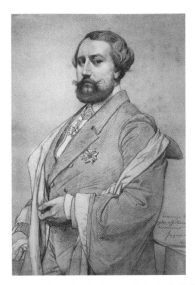

⬆ 图2-2 （法国）安格尔的半身像素描作品

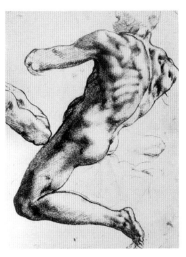

⬆ 图2-3 （意大利）米开朗基罗的人体素描作品

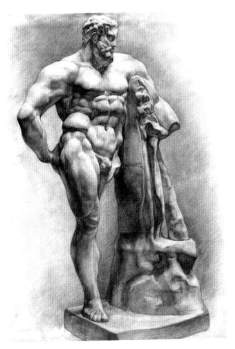

⬆ 图2-1　全因素石膏像写生（赵峰）

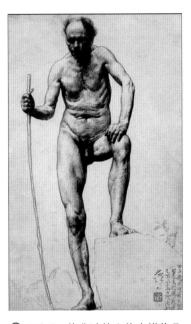

⬆ 图2-4　徐悲鸿的人体素描作品

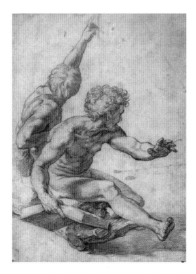

⬆ 图2-5 （意大利）拉斐尔的人体素描作品

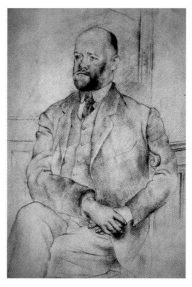

⬆ 图2-8 （西班牙）毕加索的素描作品

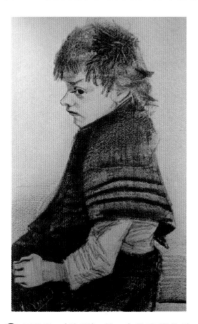

⬆ 图2-6 （荷兰）梵·高的素描作品

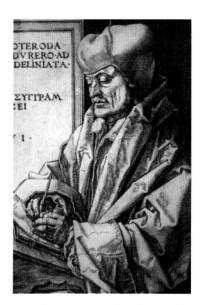

⬆ 图2-9 （德国）丢勒的素描作品

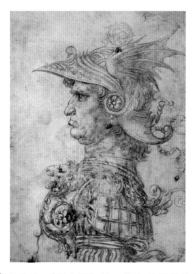

⬆ 图2-7 （意大利）达·芬奇的素描作品

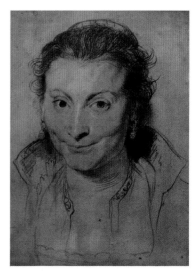

⬆ 图2-10 （德国）鲁本斯的素描作品

2．速写在动画角色造型中的作用

加强速写的练习,重视线条的变化。将时间用于动画角色设计者对线条的理解和练习上,不断提高他们的造型能力,培养通过记忆形态进行联想的能力,并提高动漫的创作能力。可以说,敏锐的观察力、丰富的想象力、扎实的造型能力,这都是动画角色设计者所必须具备的基本素质。

动画创作要求我们要善于从复杂的形态中迅速地抓住物体特征,要注重对物体结构的理解,加强捕捉形象的能力,之后通过理解、记忆、想象,最后要能艺术化地表达出来。和其他绘画性专业相比,动画专业对造型能力的要求大大高于其他专业,只有通过大量反复的对形态的观察、记忆,才可能刺激大脑形成很好的形象思维能力。

大量进行速写的练习,一方面是锻炼手并加强形象的记忆;另一方面是使创作者可能随意想象出物体的形象,并用炭条、粉笔或其他工具在画纸或画布上表现出来。这其实就是要求动画角色设计者具备很强的形态思维能力,这种能力可用一系列具体的步骤表示,即:科学观察对象、记忆对象、进行概况提炼、对对象进行联想和艺术的表现。主动的创造对象和被动地再现对象是不同的,动画角色造型创作特别需要的是能从一般现象中寻找出一定规律的能力,能从个别形象中提炼、概括并培养出举一反三的能力。

如图 2-11 ～图 2-20 所示为国内外速写大师作品。

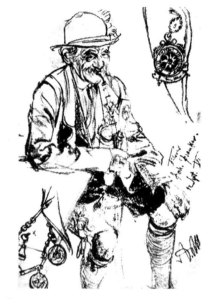

↑ 图2-12 （德国）门采尔速写作品（二）

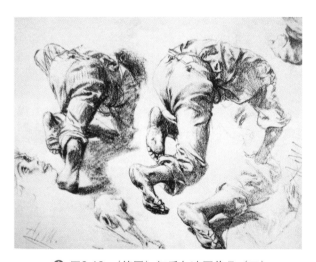

↑ 图2-13 （德国）门采尔速写作品（三）

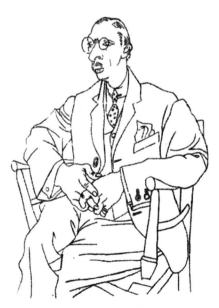

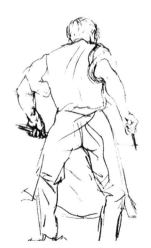

↑ 图2-11 （德国）门采尔速写作品（一）

↑ 图2-14 （西班牙）毕加索速写作品

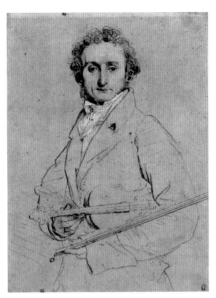

图2-15 （法国）安格尔速写作品

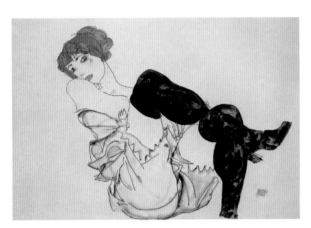

图2-16 （奥地利）席勒速写作品

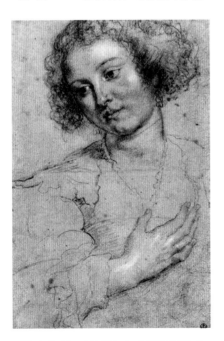

图2-17 （德国）鲁本斯速写作品

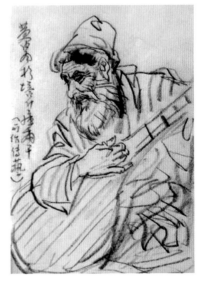

图2-18 黄胄速写作品（一）

图2-19 黄胄速写作品（二）

图2-20 黄胄速写作品（三）

2.2.2　动画角色设计者对色彩感觉的掌控能力

动画片中色彩的特点和绘画中用色的特点,是在形态特征和载体上有着本质区别的艺术形式,动画片是集视觉和听觉等因素于一体的综合艺术。动画中的角色、场景和道具等方面的色彩运用直接影响着角色的塑造、场景和情节气氛的渲染以及作品主题的揭示,同时也直接关系到一部动画作品的观赏性、感染力乃至内容意义的表达。当色彩配置以某一颜色为主导时,所呈现出来的倾向性就形成了色调,因此色调具有表现情绪、创造意境的功能。每部动画片的视觉形象都是在光影与色彩的不断变动中产生的,表现的是最接近于现实本来面目的空间、时间的运动关系,其在色彩的表现上也各不相同。随着技术的发展,动画的表现手法也越来越丰富,有色动画影片逐渐成为主导,色彩的作用也就愈加突出,成为动、静造型艺术的重要表现元素。动画影片中虚构的人物、动物或者其他生物,甚至于机器人,就像普通电影中的演员,他们有着各自的性格、社会地位,是故事中最为主要的角色,是动画片中的核心部分。其中,色彩的应用是角色设计中重要的造型元素和表现手段,它对于动画角色有着基本的色彩表现和结构表现等造型作用,并且能够表达角色的情感、塑造角色的性格,甚至通过其象征作用赋予角色某种特殊属性或成为角色的缩影,从而与剧情发展和导演意图的实现有着密切的关系。可以说色彩是动画创作中重要的表现元素。动画发展至今,色彩在角色设计上的功能和作用得到了较为充分的发挥和体现。

20 世纪 20 年代中后期,出现第一部彩色动画长片《白雪公主》,正式宣告彩色动画长片时代的到来。1955 年上海美术电影制片厂摄制完成《乌鸦为什么是黑的》,是中国第一部彩色动画片,也是第一部在国际上获奖的中国动画片。色彩个性在动画角色设计的表现和运用是创作中极重要的课题,需要从业人员进行不断地探讨和研究。当我们看到色彩时,除了会感觉其物理方面的特征,心里也会立即产生感觉,这种感觉一般难以用言语形容,我们称之为印象,也就是色彩意象。一部好的动画片,不仅要有好的镜头语言,还要有好的角色设计和色彩运用,而在角色设计中色彩的合理运用是至关重要的,因为色彩本身带有一定的情感倾向和象征意义,它是动画视觉语言的重要组成部分,角色设计者根据导演的要求和对剧本的理解给动画影片设定色彩基调,并根据这个基调制定比较详尽的色彩设计方案。色彩设计方案的设定有助于影片中的色调保持协调一致性。因此,动画角色设计者对色彩感觉的掌控和把握能力,决定着角色设计的优劣成败。

如图 2-21 ~图 2-30 所示为各类动画影片中不同色彩的运用。

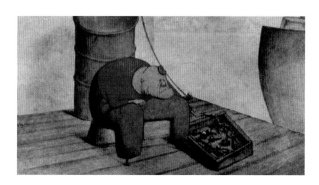

🔺 图2-21　《回忆积木小屋》全片运用了暖色调

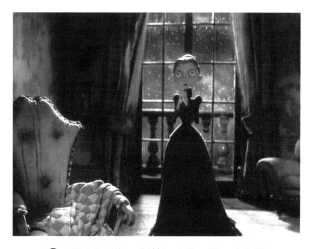

🔺 图2-22　《僵尸新娘》全片运用了冷色调

1. 色彩的属性

色彩的属性也称为色彩的三要素,它是指色彩的 "色相"、"明度"、"纯度",三者之间既相互独立,又相互关联、相互制约。如图 2-31 所示为色彩的三要素图例。

⊕ 图2-23 《梦回金沙城》

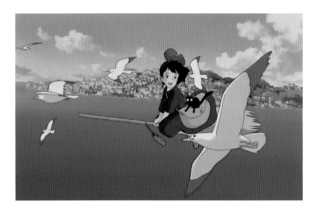

⊕ 图2-24 《魔女宅急便》

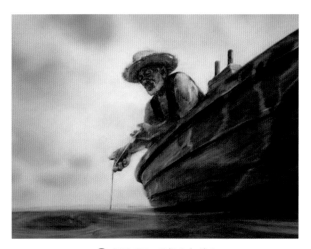

⊕ 图2-25 《老人与海》

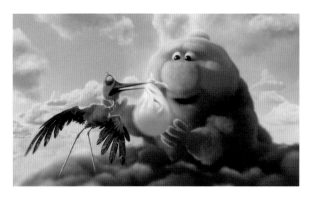

⊕ 图2-26 《暴力云与送子鹤》

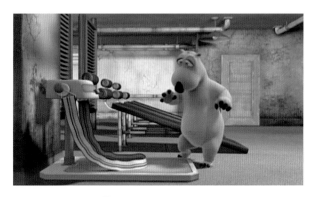

⊕ 图2-27 《倒霉熊》

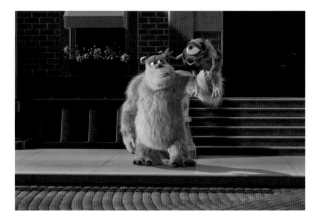

⊕ 图2-28 《怪物公司》

⊕ 图2-29 《红辣椒》

⊕ 图2-30 《驯龙高手》

　　色相即色彩的相貌和特征。自然界中色彩的种类和名称很多，如红、橙、黄、绿、青、蓝、紫等颜色的种类变化就叫作色彩的色相。如图 2-32 所示为色相环图示。

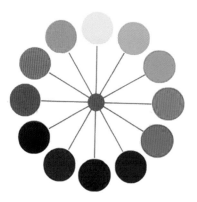

⊕ 图2-31　色彩的三要素

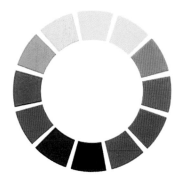

⊕ 图2-32　色相环

色彩的明度是指色彩的明暗程度,这是因物体对光的反射率不同而造成的。色彩之间具体的明度差包括两个方面:一是指色相的深浅变化,如粉红、深红、大红;二是指色相的明度差别。六种标准色中,黄色最浅,紫色最深,其余处于中间色。色彩中最明亮用"高明度"表示,比较暗的用"低明度"表示,介于中间明度的用"中明度"表示。色彩的明度变化有许多种情况,一是不同色相之间的明度变化,如白比黄亮、黄比橙亮、橙比红亮、红比紫亮、紫比黑亮;二是在某种颜色中加白色,亮度就会逐渐提高,加黑色亮度就会变暗,但同时它们的纯度(颜色的饱和度)就会降低;三是相同的颜色,因光线照射的强弱不同也会产生不同的明暗变化,如图 2-33 所示为色彩的明度图示。

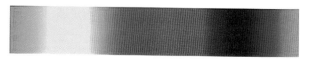

⊕ 图2-33　色彩的明度

色彩的纯度也称为饱和度或彩度。如果一种色彩加以黑、白、灰来调和,它的饱和度就会下降,并不

再鲜艳了,饱和度越低彩度就越低,完全不加黑、白、灰的色彩,称为纯色,彩度也就最高。"彩度"和"明度"一样,在程度上也分"高、中、低"三个感觉阶段,无色彩的黑、白、灰三色,没有色彩色度的概念,而只有明度的概念。原色是纯度最高的色彩。颜色混合的次数越多,纯度越低,反之纯度越高。原色中混入补色,纯度会立即降低、变灰。物体本身的色彩,也有纯度高低之分,西红柿与苹果的颜色相比,西红柿的纯度高些,苹果的纯度低些。如图 2-34 所示为色彩的纯度图示。

⊕ 图2-34　色彩的纯度

2.色彩的基调

色彩的基调就是指照片色彩的基本色调,也是画面的主要色彩倾向,它能给人们总的色彩印象。在一张彩色照片中,基调是由不同的色彩通过适当的搭配而形成的统一、和谐、富于变化的效果,在其中起主导作用的颜色,就是色彩的基调,也称作画面的基调。色彩基调就是一部影片或一个段落中,有一种色彩为主导所构成的统一和谐的总体色彩倾向。

色彩基调是画面的表情,是一部影片中最重要的抒情手段之一,它赋予影片某种特定的情绪氛围。

色彩的基调有如下种类。

(1)按照色相分为暖色调和冷色调。色彩的冷暖感觉是人们在长期生活实践中由于联想而形成的。根据颜色对人心理的影响,把以红、黄为主的色彩称为暖色调,把蓝、绿为主的颜色称为冷色调。

暖色调分为绝对暖色调和偏暖色调两种,冷色调可以分为绝对冷色调和偏冷色调两种。

中性色调是基于偏暖和偏冷方向的色调变化,

分为中性偏暖、中性偏冷、绝对中性色调三种类型。

（2）按照明度分为强亮色调、亮色调、中间亮度色调、中间灰度色调和暗色调五种。

（3）按照纯度分为高纯度基调、中纯度基调、低纯度基调三种。

3．色彩的对比

色彩对比，主要指色彩的冷暖对比。影片镜头画面从色调上划分，可分为冷调和暖调两大类。红、橙、黄为暖调；青、蓝、紫为冷调；绿为中间调，不冷也不暖。色彩对比的规律是：在暖色调的环境中，冷色调的主体醒目；在冷色调的环境中，暖色调主体最突出。色彩对比除了冷暖对比之外，还有色相对比、明度对比、饱和度对比等。如图2-35所示为色彩对比图示。

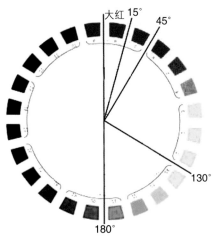

⊕ 图2-35　色彩对比

1）色相对比

色相对比是指不同颜色并置，在比较中呈现出色相的差异，称为色相对比。色相对比的强弱决定于色相环上的角度之差。

（1）同类色相对比是一种最弱的色相对比。色相相差在15°以内的色彩搭配，属于同一色系的不同倾向，称为同类色对比。

（2）邻近色相对比是一种弱对比。色相相差超过15°～45°的色彩搭配，因处于相邻状态，它们之间既有共性又有个性，称为邻近色对比。

（3）对比色相对比是一种强对比。色相相差超过45°～130°的色彩搭配，个性大于共性，对比较

强，称为对比色相对比。

（4）互补色相对比是一种最强对比。色相相差在180°左右的色彩搭配，处于色相环两极，是最强的对比，因两色互补，故称为补色对比，补色对比以红和绿、黄和紫、蓝和橙最为典型。如图2-36所示为各种色相对比图示。

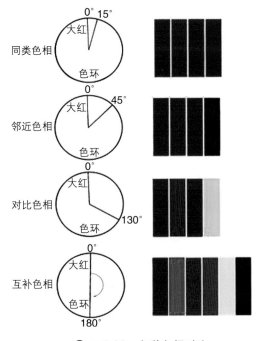

⊕ 图2-36　各种色相对比

2）明度对比

明度对比是指色与色之间所显示的明暗差别。色彩间明度差别的大小，决定了明度对比的强弱。明度对比在色彩构成中占有重要位置，在场景绘制中景物的层次、体感、空间关系主要靠色彩的明度对比来实现。如图2-37所示为明度对比图示。

弱 对 比			中 对 比			强 对 比				
0	1	2	3	4	5	6	7	8	9	10
低明度			中明度			高明度				

⊕ 图2-37　明度对比

配色的明度差在3°以内的组合叫短调，为明度的弱对比。

明度差在5°以内的组合叫中调，为明度的中对比。

明度差在5°以上的组合叫长调，为明度的强对比。

以高明度色彩占画面面积 65% ～ 70% 时,构成高明度基调。

以中明度色彩占画面面积 65% ～ 70% 时,构成中明度基调。

以低明度色彩占画面面积 65% ～ 70% 时,构成低明度基调。

由于构成色彩的面积比例和对比强弱的不同,因此会产生各种明度基调。

3)纯度对比

纯度对比是指不同颜色并置,所显示出来的鲜浊上的差别称为纯度对比。含灰色的多少决定着纯度对比的强弱。任一纯色与同明度的灰色相混,可得到该色的纯度系列。任一纯色与不同明度的灰色相混,可得到该色不同明度的纯度系列,即以纯度为主的系列。把不同纯度的色彩相互搭配,可形成不同纯度的对比关系。

色彩间纯度差别的大小决定了纯度对比的强弱。如以 12 个纯度阶段划分,配色的纯度差在 8°以上的组合为纯度的强对比。纯度差在 5°～ 8°的组合为纯度的中对比。纯度差在 4°以内的组合为纯度的弱对比。以高纯度色彩占画面面积 65% ～ 75% 时,构成高纯度基调,即鲜调。以中纯度色彩占画面面积 65% ～ 75% 时,构成中纯度基调,即中调。以低纯度色彩占画面面积 65% ～ 75% 时,构成低纯度基调,即灰调。如图 2-38 所示为纯度对比基调示意图。

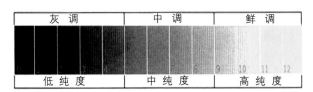

⊕ 图2-38　纯度对比

4)色彩的调和

色彩调和这个概念和一般事物的调和概念一样,有两种解释,一种指有差别的、对比着的色彩,为了构成和谐而统一的整体所进行的调整与组合;另一种是指有明显差别的色彩,或不同的对比色组合在一起能给人以不带尖锐刺激的和谐与美感的色彩关系,这个关系就是色彩的色相、明度、纯度之间组

合的节奏韵律关系。概括地说,色彩的对比是绝对的,调和是相对的,对比是目的,调和是手段。

色彩调和有如下种类。

(1)同种色调和。同种色调和是用纯色加入白色或黑色,调配成明度不同的色彩,此类色相互搭配,可以产生出朴素、柔和的美感。

(2)邻近色调和。色相邻近的颜色叫邻近色。这种色调调和能产生明确轻快的视觉感受。

(3)同类色调和。这是指色相类似的色彩搭配,这类色调调和容易形成统一、悦目的视觉感受。

(4)暗色调调和。混入黑色的调和。在两种或两种以上艳丽的纯色中,同时混入少许黑色,会使纯色的明度降低,纯度减弱,在色相方面有时还会发生色性的变化,能使整个画面的对比度明显减弱,变得十分和谐,这类色调调和,容易形成低沉、庄重的视觉感受。

(5)明色调调和。混入白色的调和。两种或两种以上艳丽的纯色搭配,会感觉不协调,混入白色后使之明度提高,纯度降低,得到浅淡而朦胧的明色调。这类色调调和容易形成轻快、柔和、甜蜜的视觉效果。

(6)弱纯度调和。混入灰色的调和。在尖锐刺激的纯色双方或多方中混入同一灰色,使纯色的纯度降低,明度向灰色靠拢,色相感减弱,混入的灰色越多,色彩的调和感也就越强。这类色调调和容易形成含蓄、高雅的视觉效果。如图 2-39 所示为色彩调和的图示式。

⊕ 图2-39　色彩的调和

5)色彩的装饰性

色彩的装饰性在动画角色设计中占有十分重要

的地位,它对角色设计中视觉元素的作用体现在几个方面。

首先,掌握色彩的重要特性,能很好地表现色彩的配置关系。

其次,色彩与动画角色表现和镜头画面有一定的关系,在这些关系中,应综合考虑色与光、色与色之间的相互联系,从而能对镜头画面起到很好的协调搭配作用。

最后,根据动画角色设计的形、体、空间、镜头等因素,设计搭配出合理的装饰性角色表现配色方案,能更好地体现出色彩在角色设计中装饰性的表现韵味,让装饰设计性通过色彩等视觉元素,来传达影片内在的信息与情感。

2.2.3 动画角色设计者所要具备的表演能力

19 世纪末 20 世纪初,随着摄影技术、放映技术的发展及视觉暂留原理的形成,使具有当代艺术特色的全新艺术表现形式——动画登上了历史舞台。动画片属于影视范畴,如果说场景是舞台,那么角色造型就是演员,它们在场景中的所有动作和表情都是围绕故事情节的发展、典型形象的塑造、主题的表达来展开的。当前,国内动画片往往忽视角色的动作表演,在其行为上大多生搬硬套国内外的动作模式且相互抄袭,缺乏对剧本本身和动作表演上的探索,以及角色性格特征的分析和定位,导致角色的表演与人物性格特征脱节,与剧本脱节,混淆观众视觉,影响剧情发展和主题的表达。因此,动画角色表演得好坏对于一部动画的艺术性、观赏性及整体风格有着决定性的影响。动画片中角色表演是一门综合性艺术,它涵盖文学、音乐、美术、表演等多种元素,其中动画角色设计者所要具备的表演能力是创作动画片成败与否的关键因素之一。针对动画表演的特性,动画角色设计师除了有一定思想水平上和丰富的的艺术修养以外,还要具备适应角色表演特性的理解力、观察力、想象力和表现力。

理解力是对角色的外在和内在的全方面分析和把握,掌握角色的性格以达到按剧情要求准确表现出角色特有的行为,是表演的第一步,也是重要的一步,决定了角色在整部片子中的表演风格和表现力度。理解力的具备是促使角色个性从文字的抽象描写到具象表现的形成和转变,也是创作的第一步。因此,理解力是角色设计师所要具备的最基本的能力。

观察力是对表演素材的积累。虽说动画实质上是物演人,但在其物的背后还是由人作为创作者来操控的,表现的也是人的状态、个性,因此,对于生活中形形色色的人和物都要有敏锐的洞察力。艺术来源于生活,生活是提供艺术成长的土壤,动画中的角色也并非是凭空而来的,在现实生活中都有其原型或是创作的根源,因此,在现实生活中培养观察能力是必不可少的。

理解力与观察力都是针对原画表演的性格而提出来的,培养对生活的理解和观察能力是做到性格素材积累的基础,动画表现的都是人的生活,因此,立足自身的生活才能找到理解和观察的本质。

想象力是创造的关键。生活作为素材储存在大脑中,再创造的过程就是发挥想象力的过程。"艺术来源于生活,高于生活。"动画角色的表演者是物,摆脱了以人的生理条件为限制的因素。对于表演而言,是一种对形体的极限解放。想象力不再受到人为条件的限制,这一点使得动画真正成为"只有想不到,没有做不到"的艺术了。从角色的个性提炼到性格形象的展现都会因想象的不同而创造出不同的效果和形象。这是一种不可预见的过程和能力。它所创造出来的价值也是真人表演所无法媲美的,想象力正在物的世界里发挥着最大功效。

表现力是前面所有能力的集大成者,以动画角色设计来说,它所要具备的表现力就是绘画能力与表演能力的综合体现,绘画所表现的是可视性,能将所有想象到的物与形象准确生动地跃然于纸上。真人演员是依靠自身的肢体动作、表情和语言来表现的,而角色是通过绘画用线条的组合来表现角色的表演,这是表演与绘画两个过程的最终结合。在角

色设计师的头脑中先要将所有创造的角色的素材选择加工,在其大脑中形成符合角色个性特征的表演行为,又要有适应影片整体艺术构想的表演风格。在大脑中所形成的角色表演过程,体现的既是表现能力,同时也是想象力发酵的过程,此外,对于角色设计师来说,其表现力还没有完全展现在观众的眼前,需要凭借绘画的技巧才能彻底完成角色的表演过程。对于角色中表现能力的具备,不光要具备表演上所说的行动、语言、表情上的表达能力,还有更重要的是绘画表达能力,两者结合才能使情感、思想、性格表达得生动传神,使角色彻底"活"起来。因此,动画中的表演要求比真人表演更高,绘画能力与表演能力都是动画表演创造的表现力体现,只有两者兼得才能得到最满意的艺术效果。

2.3　学习动画角色造型设计所要掌握的形体解剖知识

2.3.1　人体的比例及特征

1．人体比例

掌握好人体比例是画人体最基础的工作,正确的人体比例是一幅好作品的先决条件。我们都用头高作为度量来计算人体比例,一般男女人体比例基本相同但实际高度不同(一般以矮半个头为佳),而不同民族的比例是不一样的,据统计中国人一般都在 7 ~ 7.5 个头身高。而我们在动漫画创作时所用的人体比例就比较复杂了,动画片中的人物从很幼稚的 3 个头身高到某些少女漫画用的 10 个头身高,最主要还要根据自己的画风和剧本的描写来创作,一般来说,动漫作品里正常的比例基本按 8 个头身高来创作设计,如图 2-40 和图 2-41 所示。

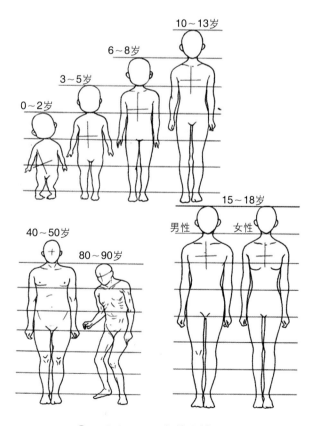

⊕ 图2-40　不同年龄比例对比图

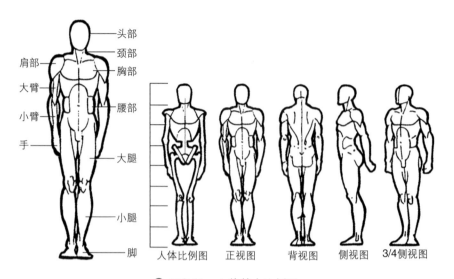

图2-41　人体基本比例图

2．男、女形体特征

颈肩部：男性颈部形体方正，肩宽且平阔。女性颈部上细下粗，细长，肩窄且斜、低。

胸廓部：男性胸廓长、宽厚，腰际线位置低。女性胸廓短、窄、薄，腰际线位置高。

腰部：女性胸廓部下缘至髂嵴的长度略长于男性。

臀部：女性臀下弧线位置较低，肩臀等宽。男性大多肩宽于臀。

四肢：男性下肢显得长而健壮，女性下肢显得粗短。男性上肢、手足显粗壮，女性较修长。从整体上看，男性的形体给人一种下压、沉重的感觉；女性的形体给人一种上升、轻盈的感觉。女性的体态显得十分柔和优美，外表光润，呈现出长而流动的线条特征，如图2-42所示。

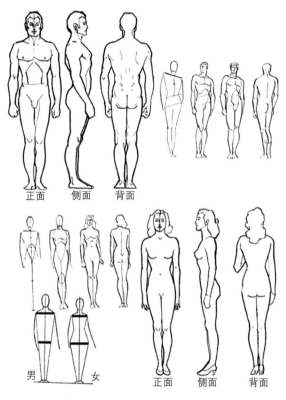

图2-42　男、女人体特征图

2.3.2　头部的骨骼和肌肉解剖

　　头部由 24 块骨骼组成,其中头盖骨 8 块,面部 16 块,除下颌骨能活动外,其他的骨架是固定的,形成一个坚固的颅腔。眼眶以上为额骨,额骨以上为头盖骨,两侧向后与颞骨相连。颧骨上连额骨,下接颌骨,横接耳孔。上颌形成牙床,鼻骨形成鼻梁,眼眶位于颧骨,鼻骨于额骨之中。下颌骨像个马蹄形,上端与颞骨部分连接,通过咬肌的作用,可以上下活动,头颅骨本身是不能活动的。头骨的起伏形成形体上的变化,是表现造型特征的主要部位,尤其是隆起的骨点,更是造型的重要标志。

　　头部肌肉依附着头骨,与头骨共同构成头部颜面的外观。头部肌肉主要是在颜面,它们附着在头骨上,通过收缩和扩张拉动骨骼运动或产生表情。可见,肌肉是可运动的。肌肉的运动会使头部的形态发生变化,肌肉与骨骼共同组成头部的形体关系。所以,了解头部肌肉的形态及运动规律,对于认识和把握头像的形体是十分重要的,对动漫角色的创作和设计有很大的帮助。如图 2-43 ～图 2-47 所示。

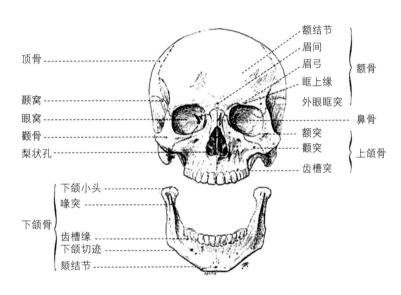

　　🔾 图2-43　头部骨骼分析图（正面）

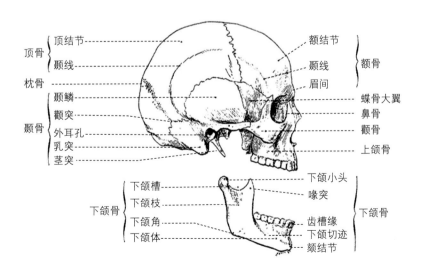

　　🔾 图2-44　头部骨骼分析图（侧面）

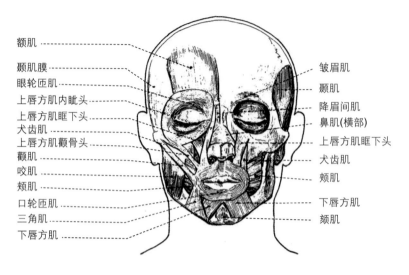

额肌
颞肌膜
眼轮匝肌
上唇方肌内眦头
上唇方肌眶下头
犬齿肌
上唇方肌颧骨头
颧肌
咬肌
颊肌
口轮匝肌
三角肌
下唇方肌

皱眉肌
颞肌
降眉间肌
鼻肌(横部)
上唇方肌眶下头
犬齿肌
颊肌
下唇方肌
颏肌

<p style="text-align:center">⬆ 图2-45　头部肌肉分析图（正面）</p>

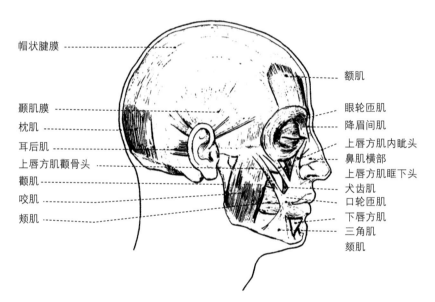

帽状腱膜

颞肌膜
枕肌
耳后肌
上唇方肌颧骨头
颧肌
咬肌
颊肌

额肌
眼轮匝肌
降眉间肌
上唇方肌内眦头
鼻肌横部
上唇方肌眶下头
犬齿肌
口轮匝肌
下唇方肌
三角肌
颏肌

<p style="text-align:center">⬆ 图2-46　头部肌肉分析图（侧面浅层）</p>

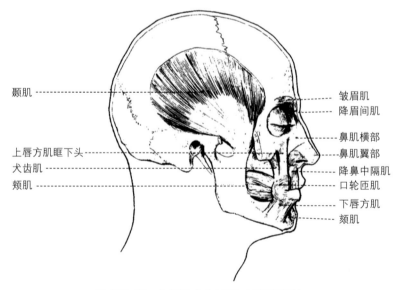

颞肌

上唇方肌眶下头
犬齿肌
颊肌

皱眉肌
降眉间肌
鼻肌横部
鼻肌翼部
降鼻中隔肌
口轮匝肌
下唇方肌
颏肌

<p style="text-align:center">⬆ 图2-47　头部肌肉分析图（侧面深层）</p>

2.3.3　全身的骨骼和肌肉解剖

人体共有 206 块骨头。其中，有颅骨 29 块、躯干骨 51 块、四肢骨 126 块。由于骨在人体各部位的位置不同，功能各异，所以，它们的形状也多种多样，分别被称为长骨、短骨、扁骨和不规则骨。此外，人体共有六百多块肌肉，这些肌肉包裹着全身的骨骼，作为动画角色设计者，想要使设计出的角色形象具有较强的特征和表现性，就必须对全身的骨骼和肌肉有个较为直观的了解，这样就能在具体动画角色创作中游刃有余地加以综合运用。如图 2-48～图 2-54 所示。

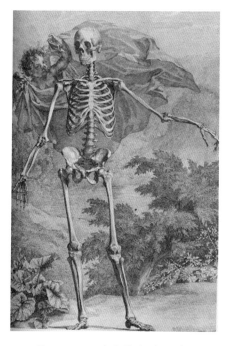

🕆 图2-48　全身骨骼（正面）

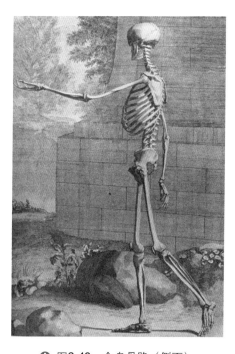

🕆 图2-49　全身骨骼（侧面）

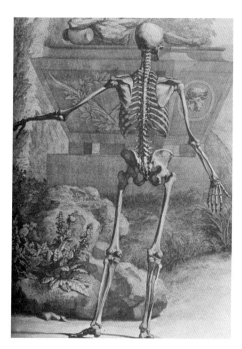

🕆 图2-50　全身骨骼（背面）

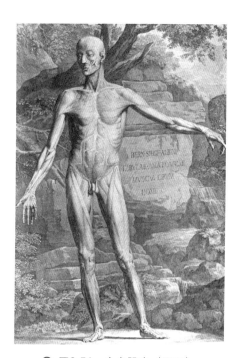

🕆 图2-51　全身肌肉（正面）

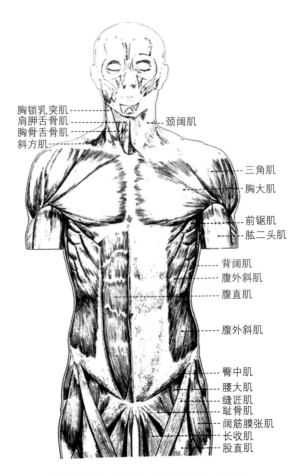

胸锁乳突肌
肩胛舌骨肌
胸骨舌骨肌
斜方肌

颈阔肌

三角肌
胸大肌

前锯肌
肱二头肌

背阔肌
腹外斜肌
腹直肌

腹外斜肌

臀中肌
腰大肌
缝匠肌
耻骨肌
阔筋膜张肌
长收肌
股直肌

✿ 图2-52　躯干与头部肌肉正面分析图

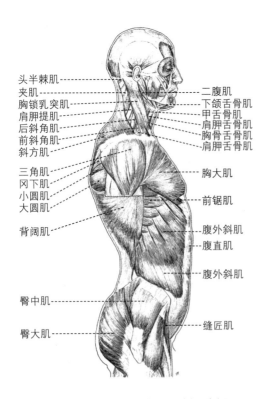

头半棘肌
夹肌
胸锁乳突肌
肩胛提肌
后斜角肌
前斜角肌
斜方肌

三角肌
冈下肌
小圆肌
大圆肌

背阔肌

臀中肌

臀大肌

二腹肌
下颌舌骨肌
甲舌骨肌
肩胛舌骨肌
胸骨舌骨肌
肩胛舌骨肌

胸大肌

前锯肌

腹外斜肌
腹直肌

腹外斜肌

缝匠肌

✿ 图2-53　躯干与头部肌肉侧面分析图

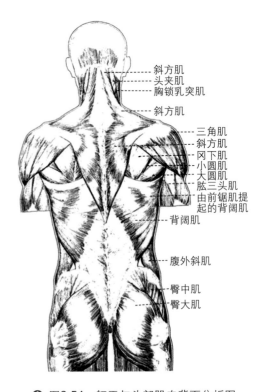

斜方肌
头夹肌
胸锁乳突肌

斜方肌

三角肌
斜方肌
冈下肌
小圆肌
大圆肌
肱三头肌
由前锯肌提起的背阔肌

背阔肌

腹外斜肌

臀中肌
臀大肌

✿ 图2-54　躯干与头部肌肉背面分析图

思考与练习

1. 讨论与思考

（1）动画角色设计者必须具备哪些基本素养？

（2）动画角色设计者的专业技能体现在哪些方面？如何加强这些专业技能？

2. 作业与练习

根据给定的男女人体比例和躯干与头部肌肉解剖图片，进行临摹和分析。A4 幅面大小男女比例图各 1 幅，全身肌肉解剖图的正侧面各 1 幅。

第 3 章
动画角色造型设计的内容和角色的特征类型

本章学习的目标及内容：

（1）通过本章的学习，让学生熟练掌握动画角色造型设计的具体设计内容。

（2）通过本章的学习，让学生能对动画角色造型设计的特征类型进行形象的分析和具体的设计运用。

3.1 动画角色造型设计的内容

3.1.1 全片角色形象展示图

动画角色的造型设计作为动画前期设计的一个重要环节，对一部动画片的成败起着决定性的作用，好的动画角色不仅能增加动画故事的精彩程度，而且能够深入人心。全片角色形象展示图的设计，旨在对整部动画影片剧本描述的角色形象进行设计，设计完成的角色形象排列在一起，通过角色比例线将全片所有角色展示出来，这样可以直观地看出每个角色形象在比例图中所占的大小位置，为后续角色造型展开设计提供精确的大小比例，也为影片的每个镜头设计、动画中期制作的原画和动画设计提供直接参考依据。如图 3-1 ～图 3-10 所示为全片角色形象展示图图例。

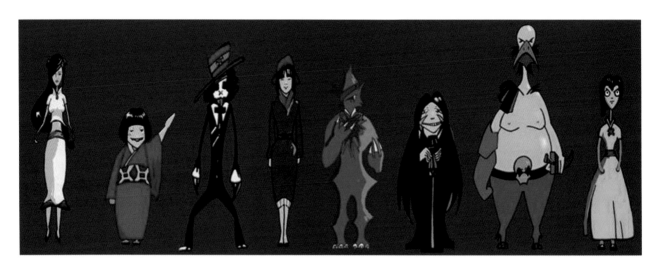

⬆ 图3-1 全片角色形象展示图图例（一）

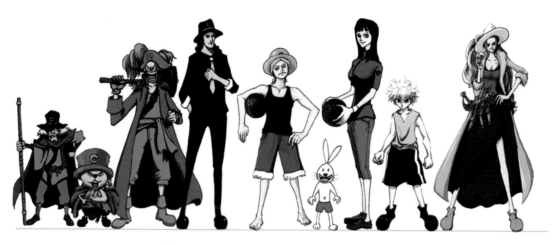

⊕ 图3-2　全片角色形象展示图图例（二）

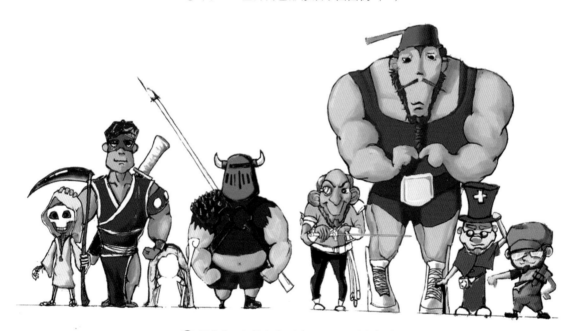

⊕ 图3-3　全片角色形象展示图图例（三）

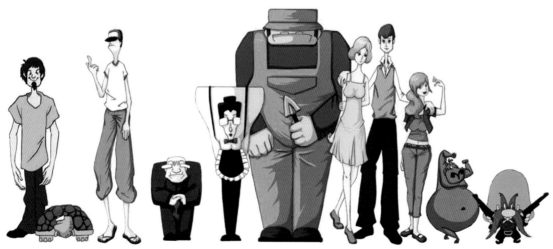

⊕ 图3-4　全片角色形象展示图图例（四）

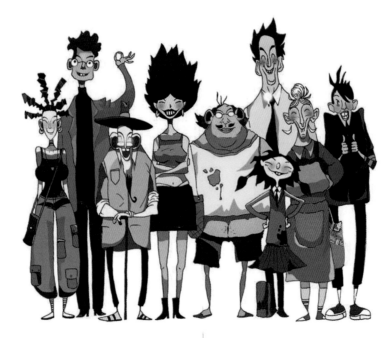

✤ 图3-5　全片角色形象展示图图例（五）

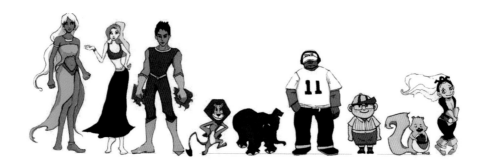

✤ 图3-6　全片角色形象展示图图例（六）

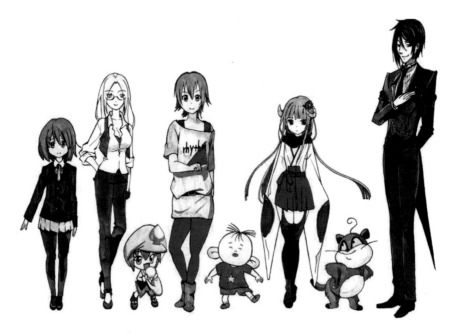

✤ 图3-7　全片角色形象展示图图例（七）

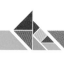

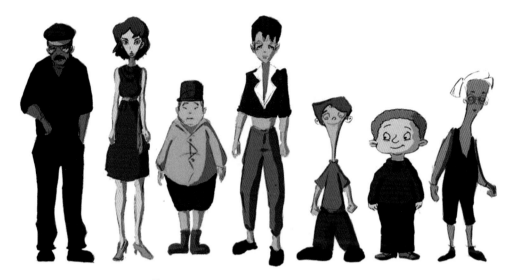

✿ 图3-8 全片角色形象展示图图例（八）

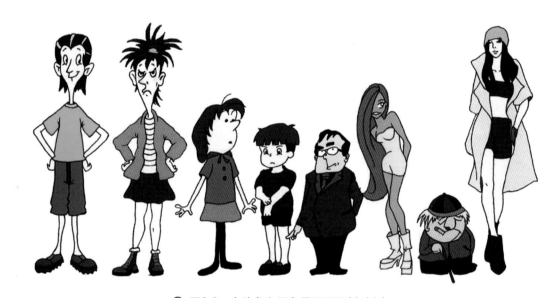

✿ 图3-8 全片角色形象展示图图例（九）

✿ 图3-10 全片角色形象展示图图例（十）

3.1.2　多角度转面、转体图

动画影片角色的设计,运用电影镜头的表现手法来丰富镜头画面的视觉表现力。因此,影片中所设计的角色形象,在各个体面和角度都要充分交代清楚,以便起到强化角色立体效果的作用,让观众能从任何角度更好地了解角色,感受角色的魅力。多角度转面和转体一般分为:正面、侧面、背面以及 3/4 左、右侧面等。如图 3-11 ～图 3-20 所示为多角度转面、转体图图例。

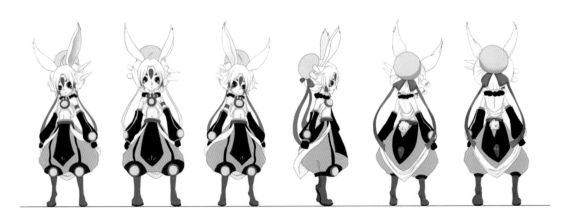

⬆ 图3-11　多角度转面、转体图（一）

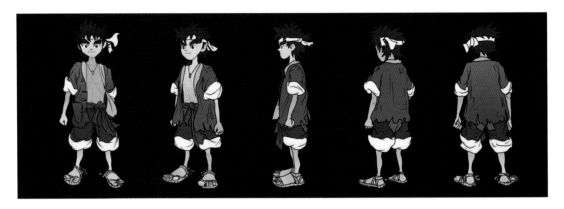

⬆ 图3-12　多角度转面、转体图（二）

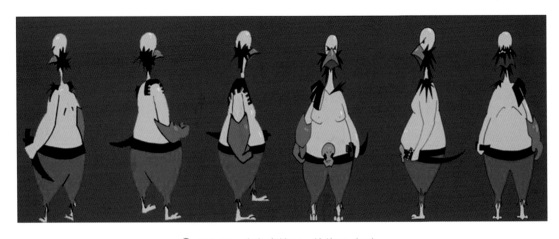

⬆ 图3-13　多角度转面、转体图（三）

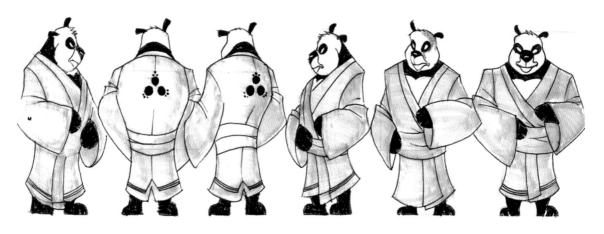

⊕ 图3-14 多角度转面、转体图（四）

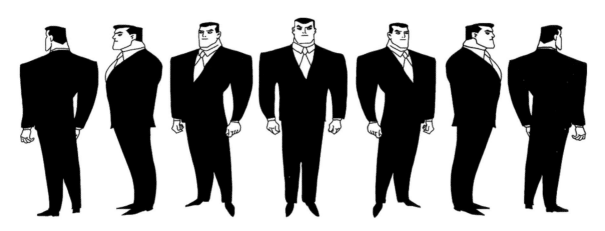

⊕ 图3-15 多角度转面、转体图（五）

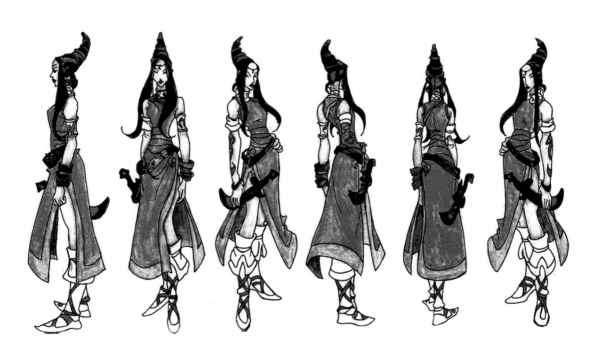

⊕ 图3-16 多角度转面、转体图（六）

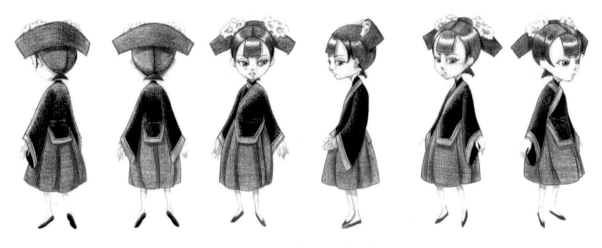

图3-17　多角度转面、转体图（七）

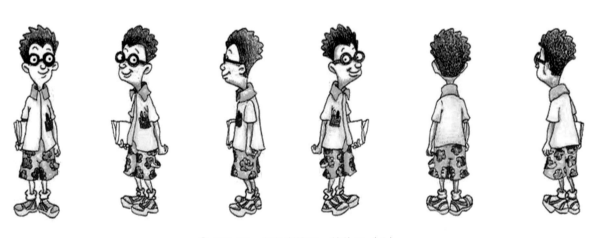

图3-18　多角度转面、转体图（八）

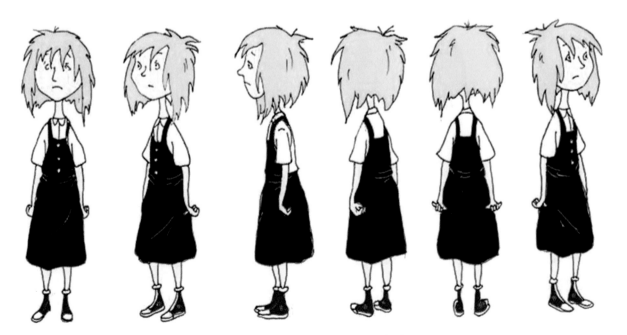

图3-19　多角度转面、转体图（九）

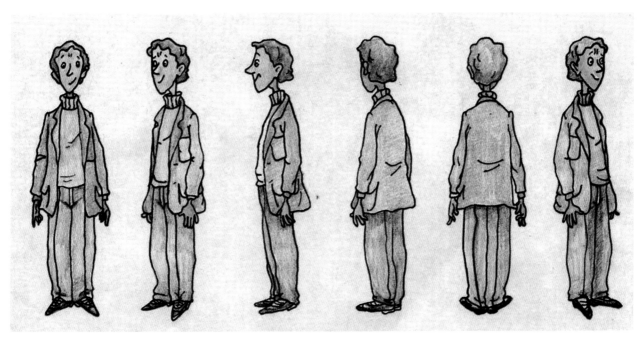

⬆ 图3-20　多角度转面、转体图（十）

3.1.3　头型、发型设计图

现代动漫故事镜头景别中的近景镜头、特写镜头和大特写镜头需要交代角色的胸部以上的部分和整个头部详细的状态,镜头拉近角色脸部,脸部的五官放大,这时画面具有强烈的视觉冲击力和表现力,体现出角色细致的表情变化和内心活动。此外,性别、年龄、性格等方面也是头部设计值得斟酌和反复推敲的重要内容。

发型、发饰是我们外貌装饰中需要注意的一个方面,发型、发饰能够反映人的性格、心理、年龄、职业特征,并能较为直观地体现出所处时代的审美特征。因此,发型与头部的体感关系,以及发型的动态造型等,都是在动画角色造型中需要精心设计的内容。如图 3-21 ～图 3-52 所示为头型、发型设计图图例。

⬆ 图3-21　头型和发型设计图（一）

⬆ 图3-22　头型和发型设计图（二）

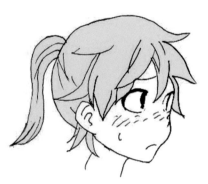

❶ 图3-23　头型和发型设计图（三）

❶ 图3-27　头型和发型设计图（七）

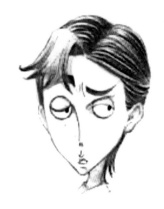

❶ 图3-24　头型和发型设计图（四）

❶ 图3-28　头型和发型设计图（八）

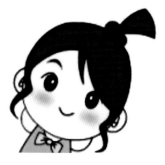

❶ 图3-25　头型和发型设计图（五）

❶ 图3-29　头型和发型设计图（九）

❶ 图3-26　头型和发型设计图（六）

❶ 图3-30　头型和发型设计图（十）

⬆ 图3-31 头型和发型设计图（十一）

⬆ 图3-32 头型和发型设计图（十二）

⬆ 图3-33 头型和发型设计图（十三）

⬆ 图3-34 头型和发型设计图（十四）

⬆ 图3-35 头型和发型设计图（十五）

⬆ 图3-36 头型和发型设计图（十六）

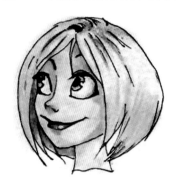

⬆ 图3-37 头型和发型设计图（十七）

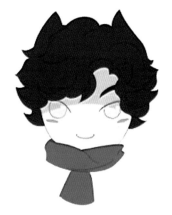

⬆ 图3-38 头型和发型设计图（十八）

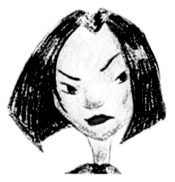

✪ 图3-39　头型和发型设计图（十九）

✪ 图3-40　头型和发型设计图（二十）

✪ 图3-41　头型和发型设计图（二十一）

✪ 图3-42　头型和发型设计图（二十二）

✪ 图3-43　头型和发型设计图（二十三）

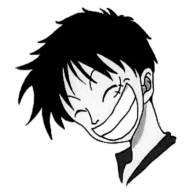

✪ 图3-44　头型和发型设计图（二十四）

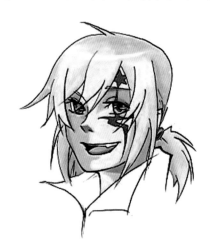

✪ 图3-45　头型和发型设计图（二十五）

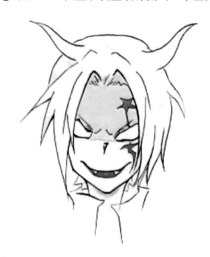

✪ 图3-46　头型和发型设计图（二十六）

图3-47　头型和发型设计图（二十七）

图3-48　头型和发型设计图（二十八）

图3-49　头型和发型设计图（二十九）

图3-50　头型和发型设计图（三十）

图3-51　头型和发型设计图（三十一）

图3-52　头型和发型设计图（三十二）

3.1.4　五官表情设计图

五官分为眉毛、眼睛、鼻子、嘴巴、耳朵，根据人的头部骨骼差异，人的脸形特征是各不相同的，分为国字脸、瓜子脸、鹅蛋脸等诸多脸型。此外，人的思想感情的活动总是要通过相应的表情、动作表现出来。动画的表情刻画应当由内而外、自然而然、恰如其分，避免角色表情的矫揉造作和程式化。动画角色设计师应该准确地把握角色内心活动，这些内心活动是通过眼神眉宇等五官变化，夸张地、有层次地表现出来。同时，表情的动作有喜、怒、哀、乐等数十种之多，因此，角色表情的丰富和细腻变化，是由五官之间相互变化、紧密相连而产生的。如图 3-53 ～图 3-69 所示为各种五官、表情设计图图例。

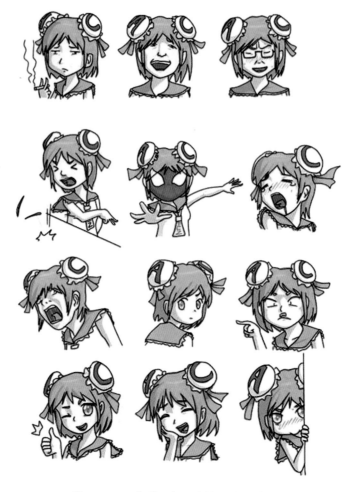

❶ 图3-53　各种五官、表情设计图（一）

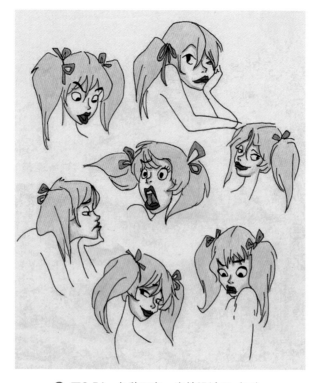

❶ 图3-54　各种五官、表情设计图（二）

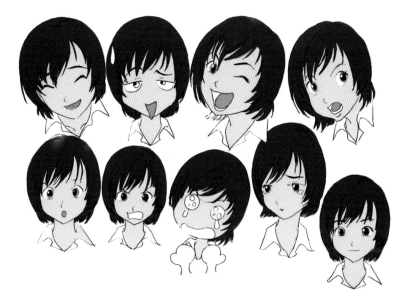

　　　⬆　图3-55　各种五官、表情设计图（三）

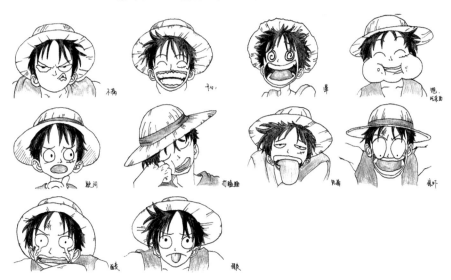

　　　⬆　图3-56　各种五官、表情设计图（四）

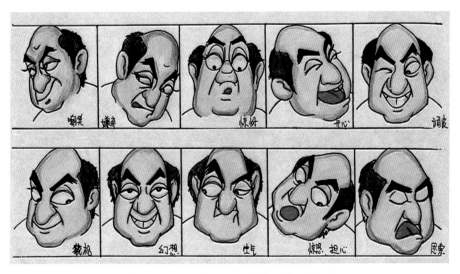

　　　⬆　图3-57　各种五官、表情设计图（五）

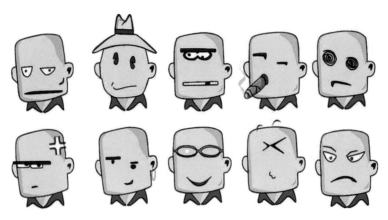

✿ 图3-58　各种五官、表情设计图（六）

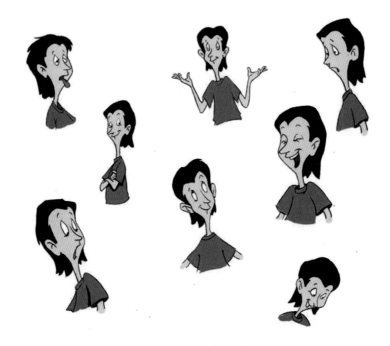

✿ 图3-59　各种五官、表情设计图（七）

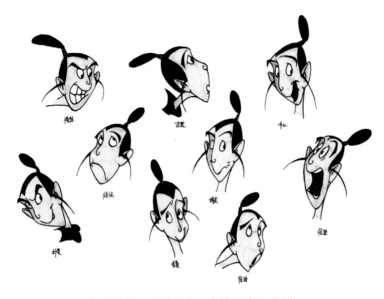

✿ 图3-60　各种五官、表情设计图（八）

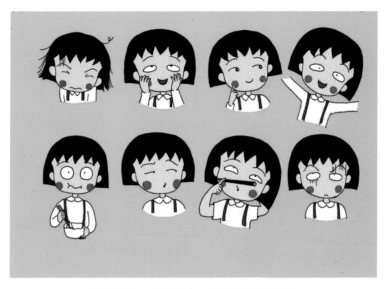

⬆ 图3-61　各种五官、表情设计图（九）

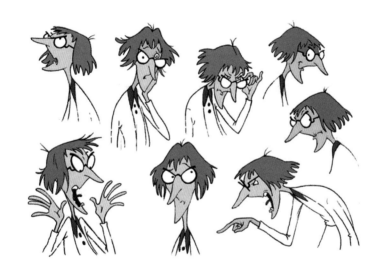

⬆ 图3-62　各种五官、表情设计图（十）

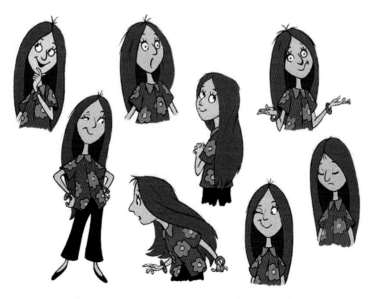

⬆ 图3-63　各种五官、表情设计图（十一）

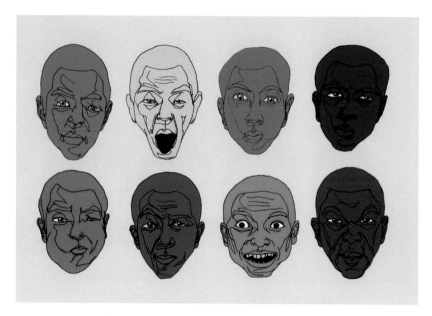

⬆ 图3-64　各种五官、表情设计图（十二）

⬆ 图3-65　各种五官、表情设计图（十三）

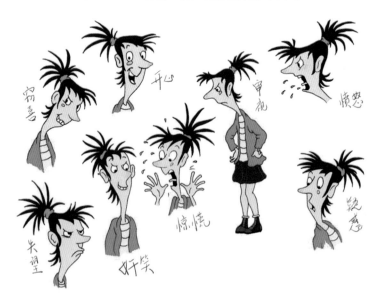

⬆ 图3-66　各种五官、表情设计图（十四）

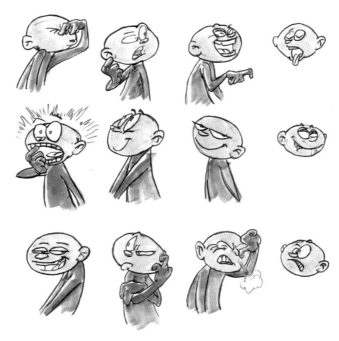

图3-67　各种五官、表情设计图（十五）

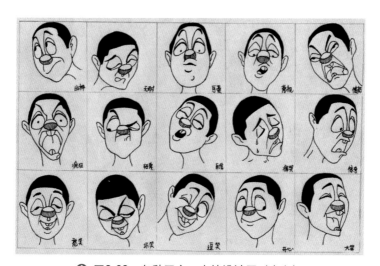

图3-68　各种五官、表情设计图（十六）

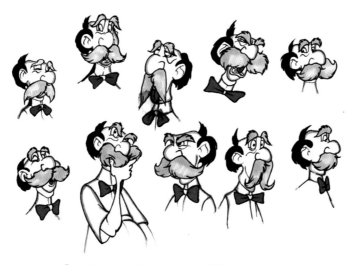

图3-69　各种五官、表情设计图（十七）

3.1.5 手、脚造型分析图

手的外形结构可以大致概括为三个部分，手掌、大拇指和其他指头，以手掌为中心，五个手指张开，手的形状仿佛一面折扇，合拢起来又像一片叶子。手的外表可以体现人的年龄、身份，手的动作又是人的心理活动、情绪变化、情感交流的直接反映，它的活动是情不自禁的，有时又是微妙的。不同角度和动作的手能传递出不同情绪。然而，漫画角色风格，手的外形设计却较为丰富，手指可以简化为三个、四个，甚至没有指头。此外，手的大小要和角色的形体形成呼应，并协调相互之间图形变化的形式美，同时，手的造型也要符合角色的性格。

脚的结构决定鞋的结构，很多人画不好鞋，就是不了解脚的解剖构造。正常人的脚的长度约为一个头长，脚趾和脚掌着地，中间拱起叫足弓，像是桥的样子。

脚部设计尤其凸现外在的趣味性，葫芦形的脚掌上长出由大到小依次排列的小圆球似的脚趾是十分有趣的造型，方而宽大的四边形脚掌上方延伸出梯形的脚趾会显得整齐而平稳。另外，粗俗的人物或原始化的人物，脚部的造型看起来更加有趣，可以比较杂乱。添加尖利的脚趾甲或者断裂、残缺的脚趾甲，长长的凌乱脚毛，能够充分突出角色的身份和性格。

如图3-70～图3-78所示为各种手、脚（穿鞋）的造型图图例。

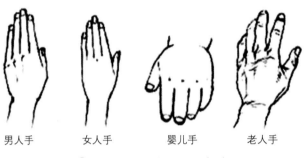

男人手　　　女人手　　　婴儿手　　　老人手

⬆ 图3-70　手的造型图（一）

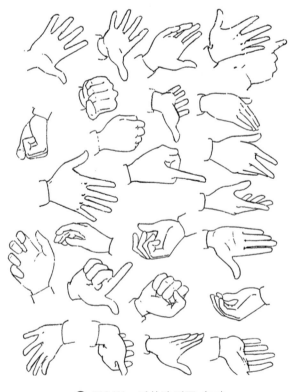

⬆ 图3-71　手的造型图（二）

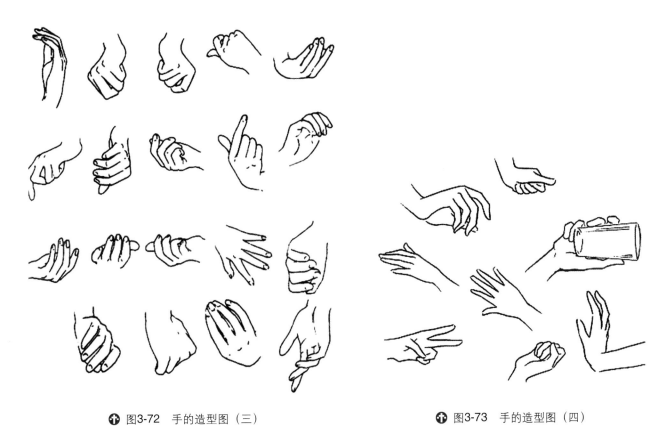

⤷ 图3-72　手的造型图（三）　　　　　　⤷ 图3-73　手的造型图（四）

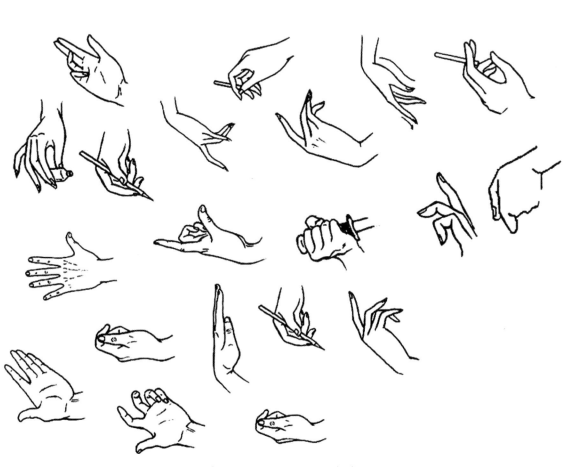

⤷ 图3-74　手的造型图（五）

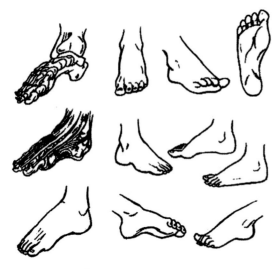

🔴 图3-75　脚的造型图

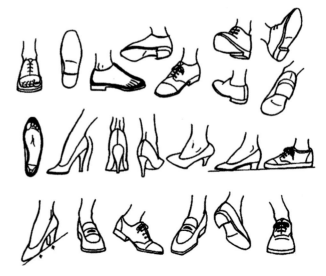

🔴 图3-76　鞋的造型图（一）

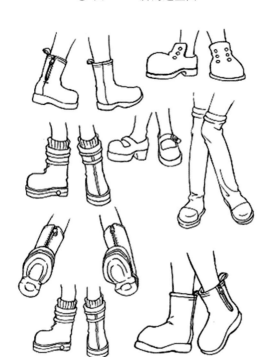

🔴 图3-77　鞋的造型图（二）

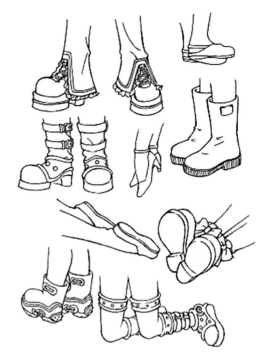

🔴 图3-78　鞋的造型图（三）

3.1.6　角色动态设计图

动画影片中主要角色的某些经典动态造型，需要角色造型设计师进行先期设计，这些先期设计可作为原画和动画设计的参考。人物或动物（动画影片中的动物角色形象，通常用拟人化手法进行设计表现）的性格和气质会通过角色自身动作的肢体语言展现出来，动画角色在运动时表现出来的力量、动势、节奏和韵律等都具有强烈的感染力。每个动画角色因性格、脾气不同，表现在动态上必然具有差异性，有活泼与沉稳、柔弱与刚强、年轻与耄耋之分，等等。通过动态设计来满足剧情的需要，不仅从另一个侧面丰富了人物的性格，使之更为饱满，还关系到动漫作品的可视性及娱乐性。如图 3-79 ～图 3-94 所示为人物角色动态图图例。

如图 3-95 ～图 3-110 所示为动物角色动态图图例。

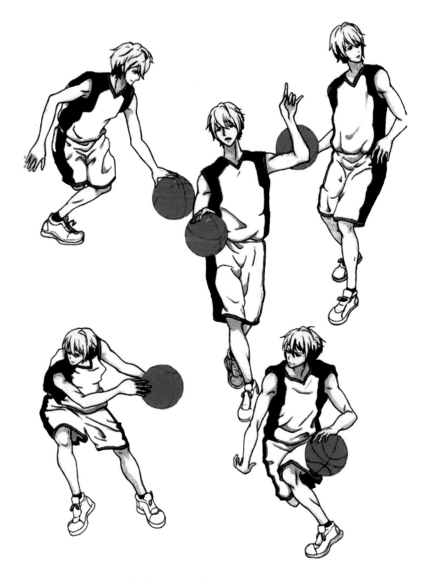

图3-79 人物角色动态图（一）

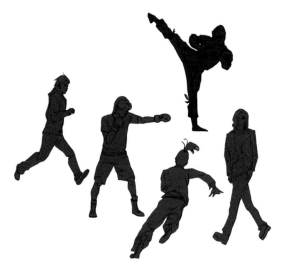

图3-80 人物角色动态图（二）

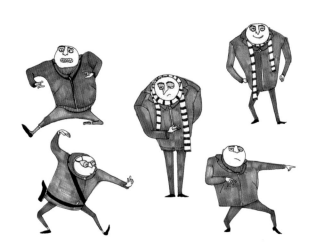

图3-81 人物角色动态图（三）

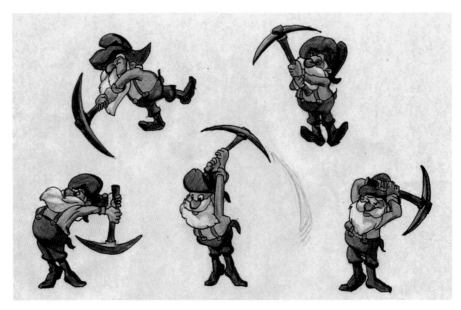

⬆ 图3-82　人物角色动态图（四）

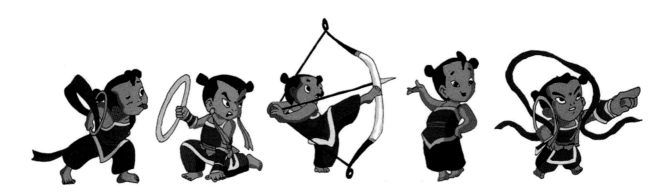

⬆ 图3-83　人物角色动态图（五）

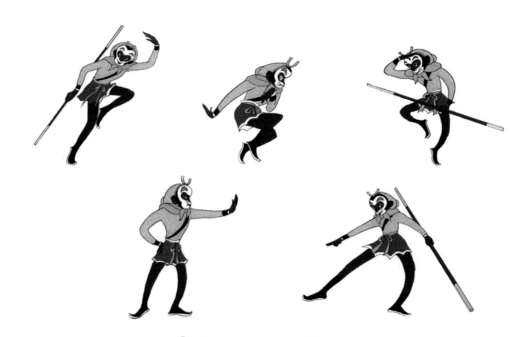

⬆ 图3-84　人物角色动态图（六）

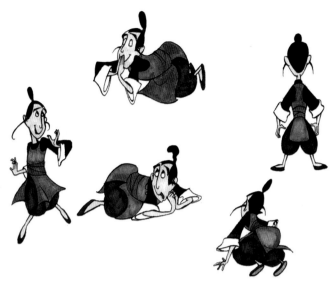

✪ 图3-85　人物角色动态图（七）

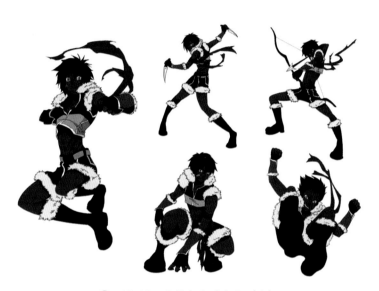

✪ 图3-86　人物角色动态图（八）

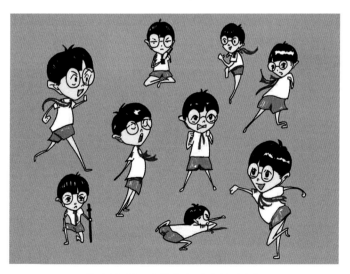

✪ 图3-87　人物角色动态图（九）

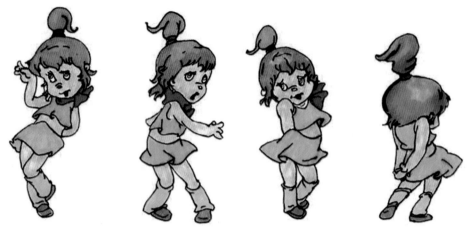

⊕ 图3-88　人物角色动态图（十）

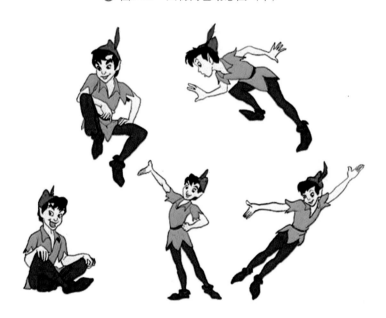

⊕ 图3-89　人物角色动态图（十一）

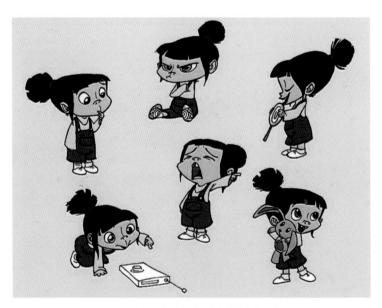

⊕ 图3-90　人物角色动态图（十二）

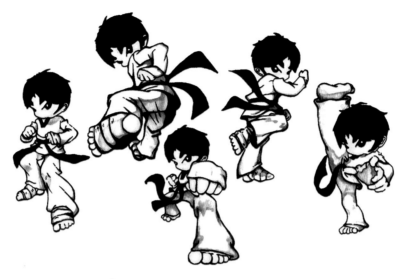

✛ 图3-91　人物角色动态图（十三）

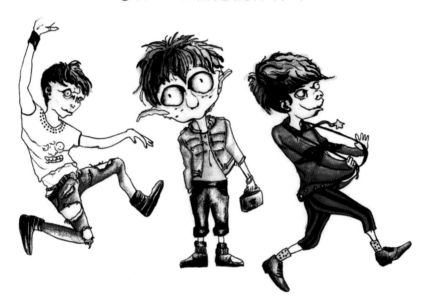

✛ 图3-92　人物角色动态图（十四）

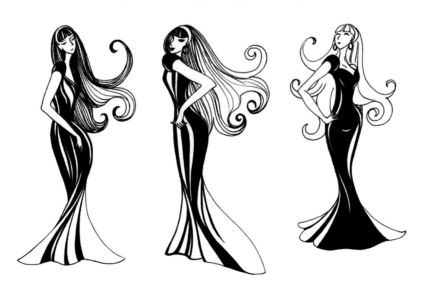

✛ 图3-93　人物角色动态图（十五）

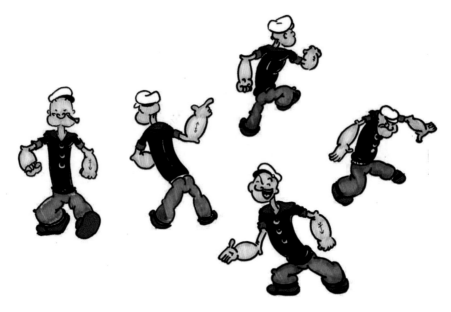

✿ 图3-94 人物角色动态图（十六）

✿ 图3-95 动物角色动态图（一）

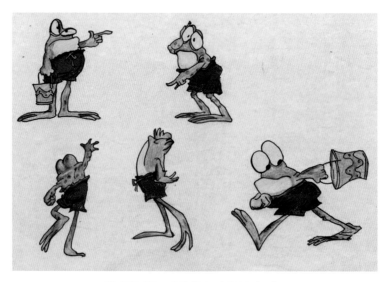

✿ 图3-96 动物角色动态图（二）

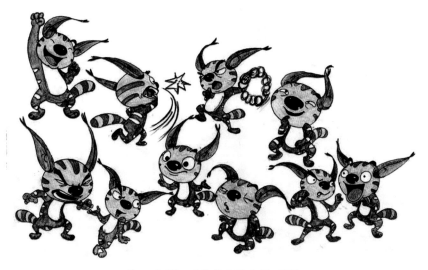

⬆ 图3-97 动物角色动态图（三）

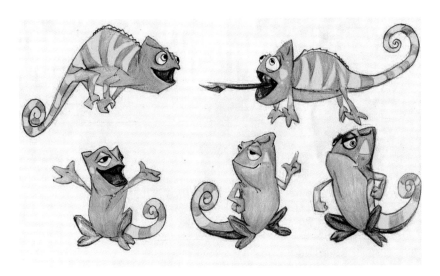

⬆ 图3-98 动物角色动态图（四）

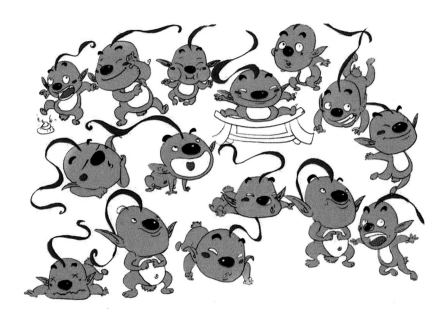

⬆ 图3-99 动物角色动态图（五）

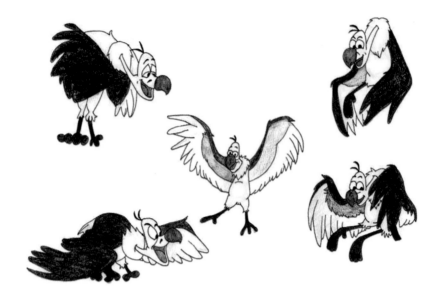

✪ 图3-100　动物角色动态图（六）

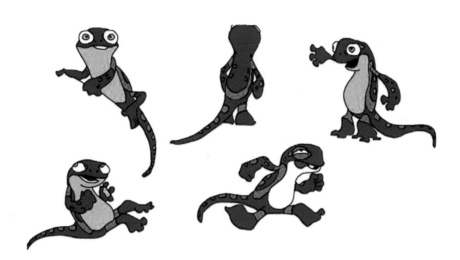

✪ 图3-101　动物角色动态图（七）

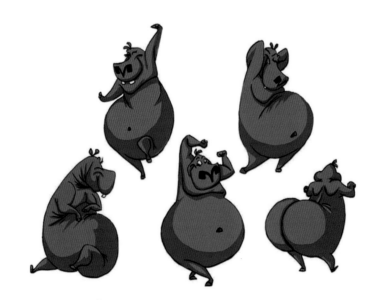

✪ 图3-102　动物角色动态图（八）

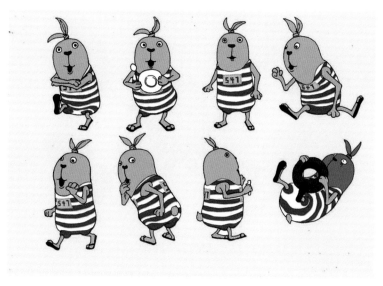

❀ 图3-103　动物角色动态图（九）

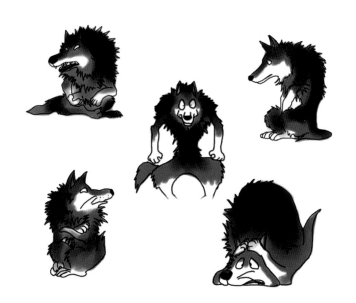

❀ 图3-104　动物角色动态图（十）

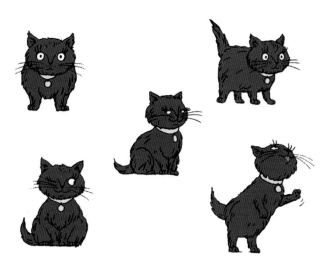

❀ 图3-105　动物角色动态图（十一）

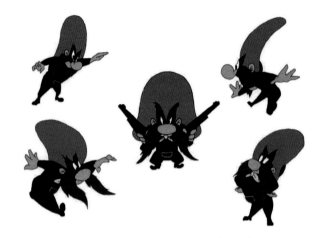

✪ 图3-106　动物角色动态图（十二）

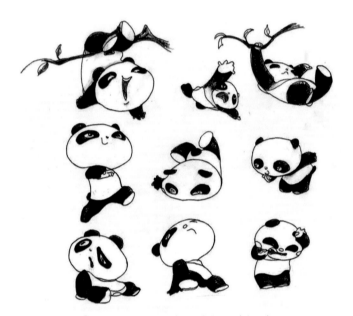

✪ 图3-107　动物角色动态图（十三）

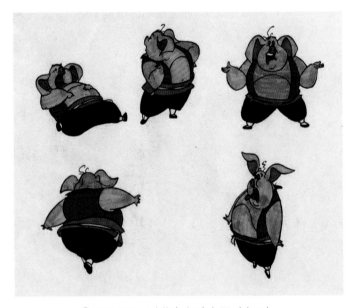

✪ 图3-108　动物角色动态图（十四）

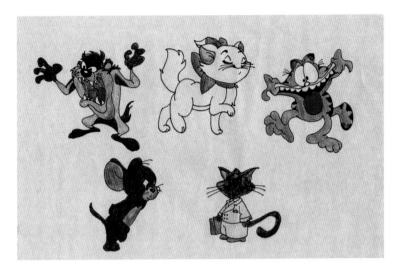

⊕ 图3-109　动物角色动态图（十五）

⊕ 图3-110　动物角色动态图（十六）

3.1.7　服饰道具展示图

服饰泛指衣服、裤子、鞋子、帽子、袜子、围巾、首饰等，以及各种配件、饰品。服饰是某个时代生产力和物质水平的反映，是人类物质文明的缩影，体现了各个国家的风俗习惯和民族文化。从个体来看，服饰也是人们思想意志与情感世界的写真，因此服饰能直接体现人的性格心理和职业特征。在设计具体角色的时候，根据不同国家、民族、人物性格，以及角色所体现的不同的历史朝代，结合背景资料去选择合适的服饰就显得至关重要了。此外，我们在欣赏动画影片的时候，经常能够看到影片角色随身挂着或手持或以其他方式出现的与剧情、人物直接关联的物品，这些随身物品被统称为道具。道具种类很多，装饰类道具既有生活实用价值，又能直接参与戏剧矛盾之中，具有重要的剧情表现力和美学上的独特含义。动画角色造型设计中，道具的设计非常重要，设计师要根据剧本规定的情景、人物个性特征、

导演的意图以及人物的身份气质和生活需要的特点规律展开有针对性的设计。同时，角色设计者要努力培养人物整体的造型意识，研究动画造型艺术的创作规律，使造型的点、线、面成为一个有机整体。

动漫角色设计中重要的组成部分是角色的服装造型。另外角色的服装也是动漫形象中最具表现力、最直观的表现形式。完美的动漫角色服装艺术不仅为动漫商业价值的实现、动漫衍生产品的开发奠定了理论基础，同时还是对动漫角色形象塑造的细化以及动漫作品艺术质量的再一次升华。由于动漫角色设计是由角色造型师来完成的，所以角色的服装设计首先属于动漫艺术设计的范畴，但是设计过程中又需要遵循和借鉴一系列现实服装和现代服装设计的造型要素和美学含义，使得它又从属于服装设计范畴。动漫中角色的服装设计原则及依据动漫角色所设计的服装都是以现代服装设计的"形式美"法则作为其基本的原则，以动漫角色服装设计要素作为依据，在符合现代服装"追求功能的使用和形

式的美感"的基础上,满足角色服装的特殊要求与功能价值。动漫角色服装艺术是源于现实生活中的服装艺术,它是以现实服装为创作原型和依据的,动漫角色服装艺术既要符合现代动漫艺术的视觉形象性特征;同时又超越现实服装,经过夸张、概括、变形等艺术表现形式达到真实与艺术的完美统一。如图3-111~图3-124所示为各种动漫角色所穿戴的服饰及所佩戴的道具图例。

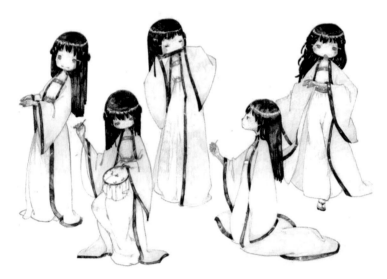

<div align="center">🔊 图3-111 动漫角色穿戴的服饰和佩戴的道具（一）</div>

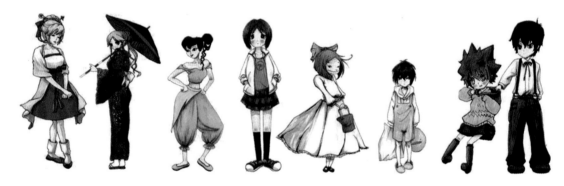

<div align="center">🔊 图3-112 动漫角色穿戴的服饰和佩戴的道具（二）</div>

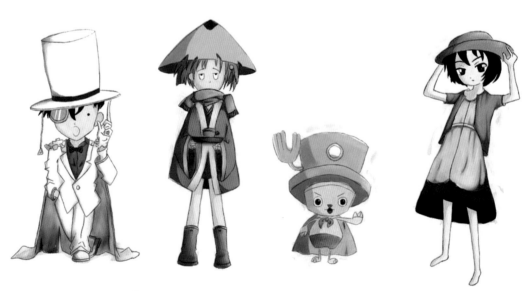

<div align="center">🔊 图3-113 动漫角色穿戴的服饰和佩戴的道具（三）</div>

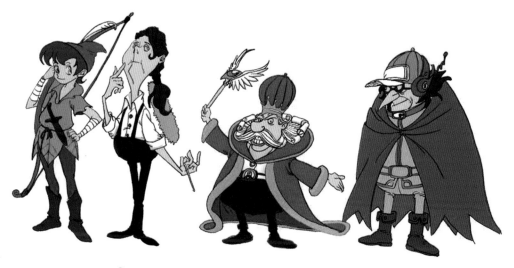

图3-114　动漫角色穿戴的服饰和佩戴的道具（四）

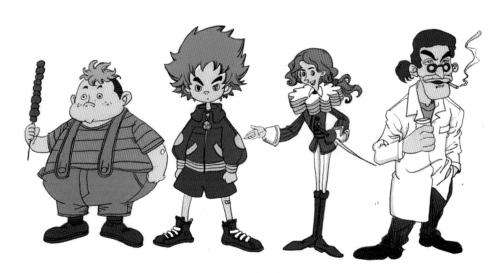

图3-115　动漫角色穿戴的服饰和佩戴的道具（五）

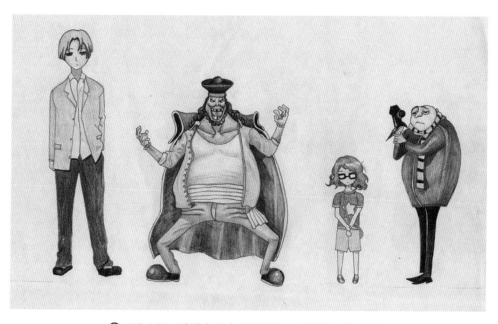

图3-116　动漫角色穿戴的服饰和佩戴的道具（六）

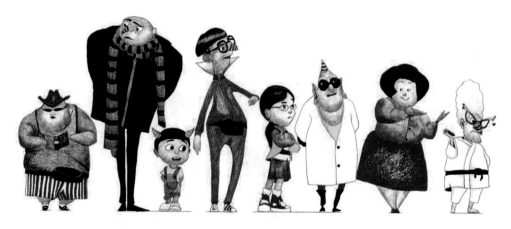

图3-117　动漫角色穿戴的服饰和佩戴的道具（七）

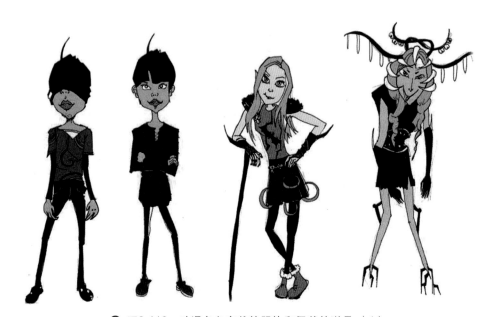

图3-118　动漫角色穿戴的服饰和佩戴的道具（八）

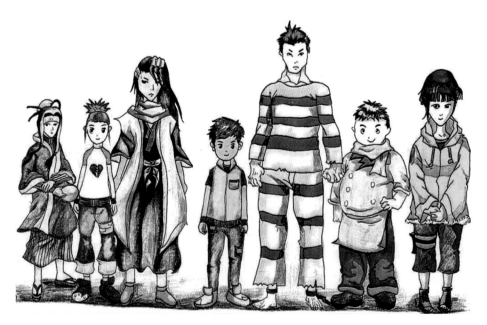

图3-119　动漫角色穿戴的服饰和佩戴的道具（九）

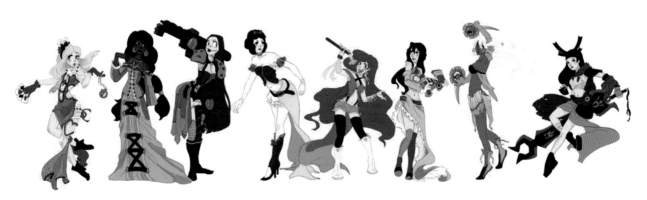

✚ 图3-120　动漫角色穿戴的服饰和佩戴的道具（十）

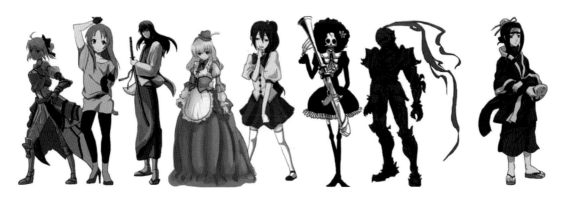

✚ 图3-121　动漫角色穿戴的服饰和佩戴的道具（十一）

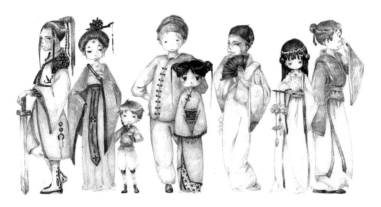

✚ 图3-122　动漫角色穿戴的服饰和佩戴的道具（十二）

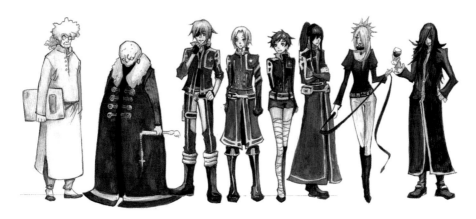

✚ 图3-123　动漫角色穿戴的服饰和佩戴的道具（十三）

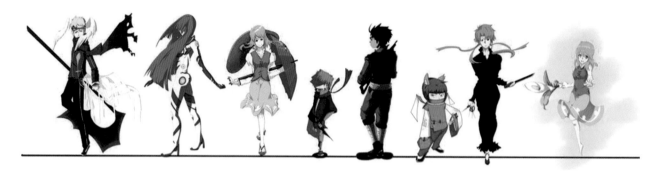

⊕ 图3-124　动漫角色穿戴的服饰和佩戴的道具（十四）

3.2　动画角色造型的特征类型

3.2.1　英雄、超人、正义的角色形象

英雄、超人、正义的角色形象，一般都具有眼睛有神、明亮，身体高大、结实、健壮，有宽阔的肩膀，上身肌肉发达等特点。在形象下半身的塑造中，一般结构简化，较为短小，直线条的运用较多，方角形明显，这些特点在美国迪斯尼动画中，英雄、超人、正义的角色形象被模式化地运用较为明显和突出。

动画片《人猿泰山》（图 3-125 ～图 3-129）和《钢铁侠》（图 3-130 ～图 3-134）中塑造了很有代表性的正义的动画角色形象。

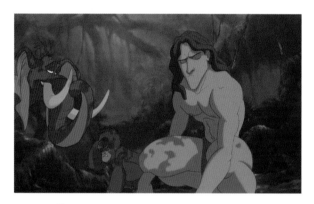

⊕ 图3-125　正义的动画角色形象（一）

⊕ 图3-126　正义的动画角色形象（二）

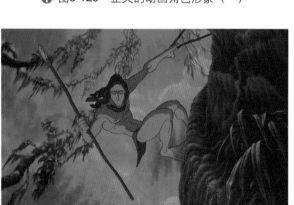

⊕ 图3-127　正义的动画角色形象（三）

⊕ 图3-128　正义的动画角色形象（四）

✪ 图3-129　正义的动画角色形象（五）

✪ 图3-130　正义的动画角色形象（六）

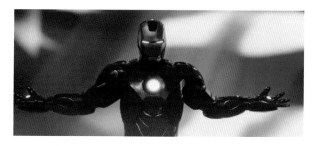

✪ 图3-131　正义的动画角色形象（七）

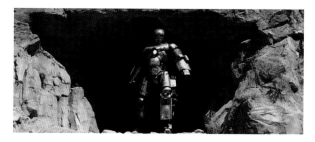

✪ 图3-132　正义的动画角色形象（八）

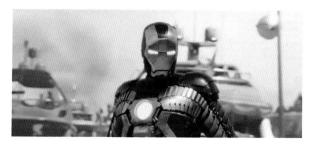

✪ 图3-133　正义的动画角色形象（九）

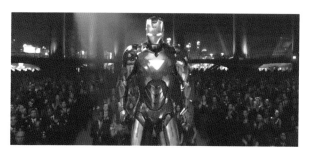

✪ 图3-134　正义的动画角色形象（十）

3.2.2　恶毒、阴险、反面的角色形象

恶毒、阴险、反面的角色形象，一般都具有面部消瘦、棱角突出、黑眼圈和极小的黑眼球、尖鼻子、不健康的肤色、露出邪恶的微笑、阴险神秘等特点，这些角色形象有时头向前探，脖子蜷缩，身体造型或高瘦，或矮小，给人感觉不稳健，也有的身体肥胖、臃肿，一副贪婪的样子。

动画片《猎龙人》（如图 3-135 ~ 图 3-138 所示）、动画片《僵尸新娘》（图 3-139 ~ 图 3-142）和动画片《爱丽丝梦游仙境》（图 3-143 ~ 图 3-146）中都塑造了比较有代表性的反面的动画角色形象。

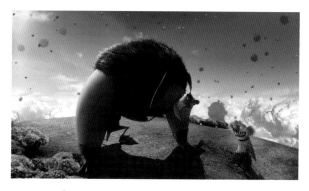

✪ 图3-135　反面的动画角色形象（一）

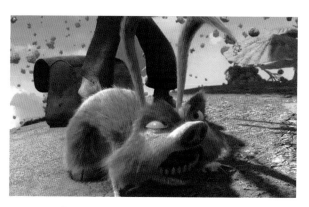

✪ 图3-136　反面的动画角色形象（二）

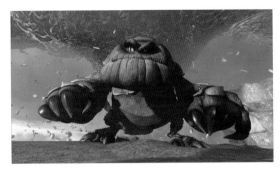

图3-137　反面的动画角色形象（三）

图3-138　反面的动画角色形象（四）

图3-139　反面的动画角色形象（五）

图3-140　反面的动画角色形象（六）

图 3-141　反面的动画角色形象（七）

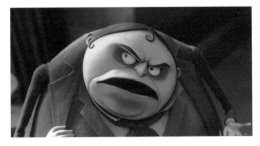

图3-142　反面的动画角色形象（八）

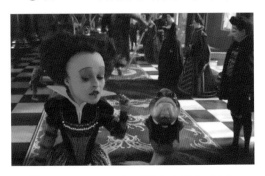

图3-143　反面的动画角色形象（九）

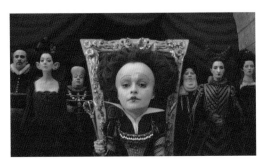

图3-144　反面的动画角色形象（十）

图3-145　反面的动画角色形象（十一）

图3-146　反面的动画角色形象（十二）

3.2.3　活泼、可爱、天真的角色形象

　　活泼、可爱、天真的角色形象，一般都具有眼睛较大，眼睛的瞳孔面积非常大，眼球转动速度快，身体中间部分瘦长，活动灵巧，身材矮小，嘴巴大，头在身体中的比例较大，脖子基本可以忽略，四肢短小，脸蛋圆圆鼓鼓，有时讲话多，动作反应速度较快，表情丰富多变等诸多特点。动画片《龙猫》（图3-147～图3-150）和动画片《千与千寻》（图3-151～图3-154）中都塑造了可爱的动画角色形象。

　　🔶 图3-150　可爱的动画角色形象（四）

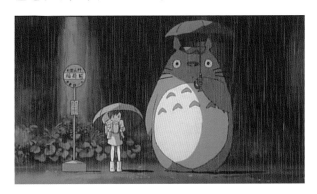

　　🔶 图3-147　可爱的动画角色形象（一）

　　🔶 图3-151　可爱的动画角色形象（五）

　　🔶 图3-148　可爱的动画角色形象（二）

　　🔶 图3-152　可爱的动画角色形象（六）

　　🔶 图3-149　可爱的动画角色形象（三）

　　🔶 图3-153　可爱的动画角色形象（七）

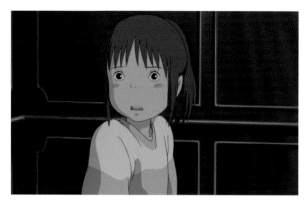

图3-154　可爱的动画角色形象（八）

图3-157　憨厚的动画角色形象（三）

3.2.4　笨拙、憨厚、呆呆的角色形象

　　笨拙、憨厚、呆呆的角色形象一般都具有体型肥胖，活动不灵活，迟钝，眼睛有时呆呆的，直直的，喜欢乐滋滋地沉浸在自己的世界中不受干扰，有时这类角色形象会表现出一脸愕然的样子，眨巴着大眼皮，或眯起来，展示出倦怠、傻傻、憨憨中透着可爱的形象特点。如图3-155～图3-160所示，动画片《麦兜故事续集之菠萝油王子》中所塑造的憨厚的动画角色形象。

图3-158　憨厚的动画角色形象（四）

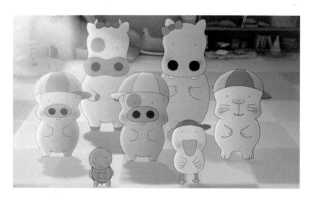

图3-155　憨厚的动画角色形象（一）

图3-159　憨厚的动画角色形象（五）

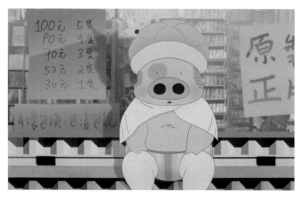

图3-156　憨厚的动画角色形象（二）

图3-160　憨厚的动画角色形象（六）

3.2.5　冷艳、甜美、俊酷的角色形象

　　冷艳、甜美、俊酷的角色形象，一般具有脸型圆润，眼睛妖媚，后眼角上翘，嘴唇饱满，身材或纤瘦、或丰满，性感，造型大多用弧线条塑造等特点。

　　俊酷的角色形象，一般具有骨骼较为明显，身材挺拔，脸上基本上很少有笑容，眼睛半睁半闭，表情极其少，说话少，很多时候头发会下垂遮到眼睛，表现出神秘的感觉等特点。

　　动画片《美女与野兽》（图 3-161 和图 3-162）、动画片《攻壳机动队》（图 3-163 和图 3-164）、动画片《火影忍者》（图 3-165 和图 3-166）中塑造了冷艳、甜美、俊酷的动画角色形象。

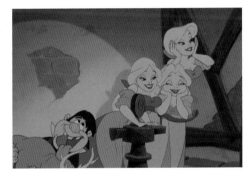

🔆 图3-161　冷艳、甜美、俊酷的角色形象（一）

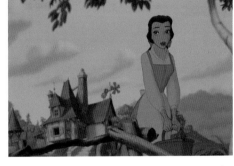

🔆 图3-162　冷艳、甜美、俊酷的角色形象（二）

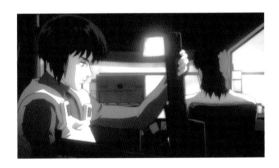

🔆 图3-163　冷艳、甜美、俊酷的角色形象（三）

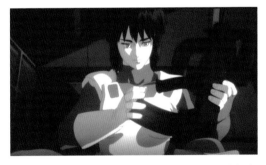

🔆 图3-164　冷艳、甜美、俊酷的角色形象（四）

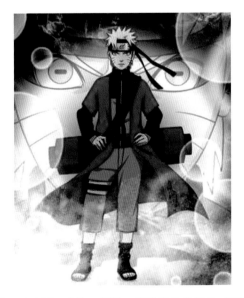

🔆 图3-165　冷艳、甜美、俊酷的角色形象（五）

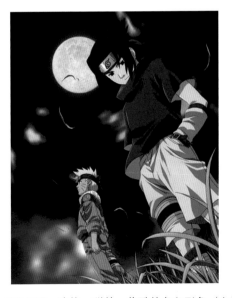

🔆 图3-166　冷艳、甜美、俊酷的角色形象（六）

思考与练习

1．讨论与思考

（1）动画角色造型设计的具体设计内容有哪些？

（2）怎样将动画角色造型设计的特征具体运用到动画角色的创作中？

2．作业与练习

（1）根据给定的主题，进行动画角色造型设计。

（2）将动画角色造型特征所讲述的类型，运用到动画角色造型的全套作业的设计中去。

第4章
各国动画造型设计风格和创作绘制方法

本章学习的目标及内容：

（1）通过本章学习，让学生较为详细地了解各国动漫的造型风格和表现形式。

（2）通过本章学习，使学生能够掌握动画角色造型创作和绘制的思路及方法，并将这些思路和方法综合地运用到创作中去。

4.1 各国动画造型设计风格

4.1.1 北美动画造型风格

北美动画造型风格，主要以美国和加拿大动画角色造型为主。美国动画设计以主流动画为主，有较强的主流化倾向，在角色造型表现上，具有动作流畅并综合运用高科技拍摄手法等特点。美国主流动画片中，一般都会将人物性格直接在角色造型上予以表现，这些角色造型上的爱憎分明是同整个剧作风格密切相关的，只有和剧作中人物的行为保持前后的一贯性，动画角色造型才有可能将他们的个性，以"符号化"的形式设计体现出来。

动画角色造型作为动画片贯穿故事始终的依托和动画衍生商业产品的主体，是动画产业中起到关键作用的要素。一个成功的动画形象可以跨越漫长的时间和不同的文化背景，被多个年龄层次和多种文化背景的广大观众所接受。美国的动画产业经过多年的发展，早已形成了成熟的生产模式，特别是在动画角色造型上创造出具有美国特色的风格，至今

在世界动画业中仍保持别具一格的特点，其成功的经验值得研究和学习。

美国动画角色在创作和设计上分为两种，一种是搞笑动画；另一种就是基于美国个人英雄主义而产生的诸多超级英雄动画形象，包括蝙蝠侠、超人等。在角色塑造技法上，第一种采用夸张和抽象的表现手法；第二种则采用较为写实的造型技法。美国动画在角色造型上富有立体感，其形状多采用圆球形造型，线条明快，动作性强，画工精致，但却不失夸张滑稽之感，所塑形象圆润灵活而又不乏力度感，这些造型特征富于优雅的审美情趣，讲究弹性，比较活泼可爱，性格鲜明，语言幽默，娱乐性较强。然而在美术创作中，圆形的变数最多，而且球状物富于柔韧和圆润之美，因此在动画片《猫和老鼠》（如图4-1～图4-4所示）中，我们会经常看到角色被压扁、拉长、缩小甚至分割的画面，这些角色造型的设计，完全突破了时间和空间的限制。

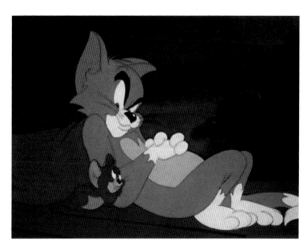

✦ 图4-1 《猫和老鼠》（一）

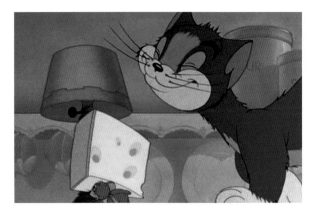

⬆ 图4-2 《猫和老鼠》（二）

⬆ 图4-3 《猫和老鼠》（三）

⬆ 图4-4 《猫和老鼠》（四）

此外，美国动画还特别注重细节的刻画，动物形象大都作大幅度的夸张：大头、大眼、大手、大脚，动作高度夸张变形，富有弹跳力，成为被世界各国广泛借鉴的卡通模式。如早期美国动画《米老鼠和唐老鸭》（如图4-5～图4-7）、《白雪公主》（如图4-8～图4-10所示）等，都以其浑圆的弧线造型赢得了孩子们的心，并形成了美国动画最具代表性的风格，即整体造型简洁活泼，男女主人公的形象完全美化，甚至在细节上也是力求标准化和理想化，因此，一直以来美国动画的角色设计都是沿用常见的造型原型，即正面角色基本上多为长方形和圆脸。

⬆ 图4-5 《米老鼠和唐老鸭》（一）

⬆ 图4-6 《米老鼠和唐老鸭》（二）

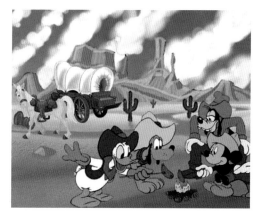

⚓ 图4-7 《米老鼠和唐老鸭》（三）

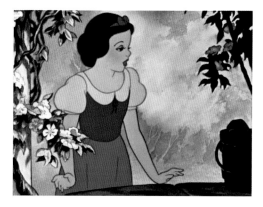

⚓ 图4-8 《白雪公主》（一）

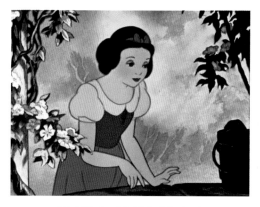

⚓ 图4-9 《白雪公主》（二）

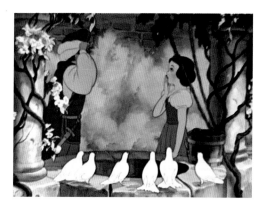

⚓ 图4-10 《白雪公主》（三）

加拿大的动画片是世界动画史的重要支柱，因为它几乎涵盖了所有的艺术形式与风格流派。这为加拿大动画家提供了一个自由发挥的创作空间，使其设计的动画角色造型具有风格迥异、色彩浓厚、想象力丰富、人文情怀强烈等特征，同时，加拿大动画家设计的角色形象来源于各民族传说，从内容到形式，具有很强的包容性，充满着鲜明的民族特色。如图 4-11～图 4-14 所示为加拿大经典动画短片《坐火车的女人》中的部分画面。

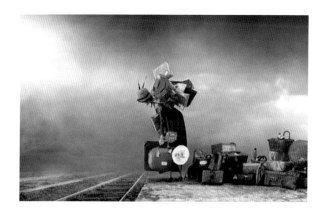

⚓ 图4-11 《坐火车的女人》（一）

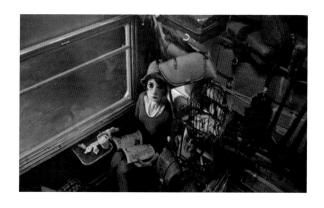

⚓ 图4-12 《坐火车的女人》（二）

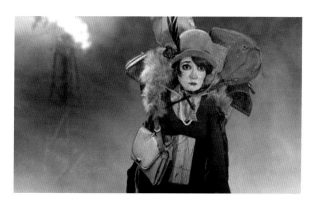

⚓ 图4-13 《坐火车的女人》（三）

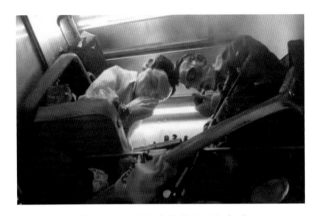

🔆 图4-14 《坐火车的女人》（四）

4.1.2 欧洲动画角色造型风格

　　欧洲动画也是一个有着久远历史的梦幻世界，与美国动画、日本动画相比，欧洲动画少了些世俗的商业味道，多了些艺术性、哲理性，欧洲的动画类似于欧洲的文化传统，带着诗人般浪漫的气质，在不乏幽默中更多体现的是对人、对生命的关注以及哲学意义上的思考。欧洲动画因地域的因素，风格表现上具有明显的差异。大体来说，西欧风格较为淡雅细致，东欧风格则较为粗糙晦涩。

　　欧洲的动画如同欧洲的电影，奢侈而不豪华。欧洲的动画创作从来不依靠大制作、明星配音、华丽的主题曲、商业化的主人公和命运历程、唯美至极的风格来吸引观众。他们心中那一点灵光、童心和趣味、境界、观念，支撑他们去做真正属于他们的动画。欧洲动画从不将动画观众仅限于儿童，无论是观念还是形式，都将动画解放了出来。在他们手中，动画是一种自由的表达方式，是一种伟大的力量，不输给任何艺术。这些在电影泛滥的今天更加贴近纯粹的动画精神。

　　欧洲动画的传统可以追溯到几百年前书上的钢笔插画，那些粗拙的线条、独特的造型使人难忘。因此，欧洲动画在发展的过程中，造型的设计便具备了鲜明的艺术特点。如角色的设计并不像美国动画那样采用脸谱化人物的格式，欧洲动画在角色的设计上，更注重角色的内在表现，如《疯狂约会美丽都》的角色形象设计可分为几类：主角苏珊婆婆从外表看来矮小，左脚残疾，在动画的开始阶段很难想象这

样的角色能成为片中的英雄；另外三位主角"美丽都三人组"也早已失去当年的青春靓丽，老态龙钟，这种角色的设计和美国动画中的主角表现大相径庭。（如图4-15～图4-24所示为动画片《疯狂约会美丽都》）。从欧洲动画造型特点上可以看出，欧洲动画在角色设计上以退为进，通过角色的夸张来反映深层的人文元素，取得了很大的成功。

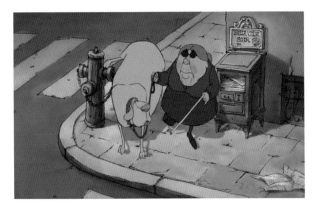

🔆 图4-15 《疯狂约会美丽都》（一）

🔆 图4-16 《疯狂约会美丽都》（二）

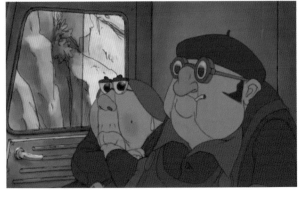

🔆 图4-17 《疯狂约会美丽都》（三）

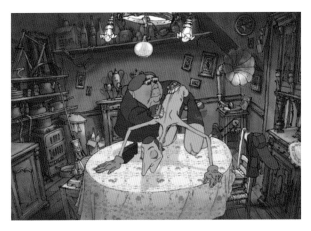

🔆 图4-18　《疯狂约会美丽都》（四）

🔆 图4-19　《疯狂约会美丽都》（五）

🔆 图4-20　《疯狂约会美丽都》（六）

🔆 图4-21　《疯狂约会美丽都》（七）

🔆 图4-22　《疯狂约会美丽都》（八）

🔆 图4-23　《疯狂约会美丽都》（九）

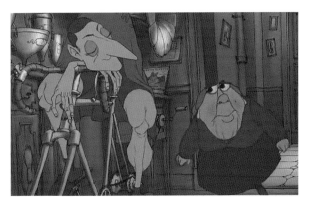

🔆 图4-24　《疯狂约会美丽都》（十）

4.1.3　日韩动画造型风格

　　日本动画的造型特点和风格总的来说是走"写实主义"路线，对角色造型设计还有背景的描绘都不是很夸张，日本动画的写实造型风格，灵活发挥，显得既唯美轻松，又很容易让人们接受，比较典型的有宫崎骏的作品，还有同时期的押井守的攻壳机动队系列、庵野秀明的新世纪福音战士系列等。

　　纵观日本动画的发展史，可以说是一部变形艺术的哲学，其动画角色造型包含这样几种风格的变

形样式：机器人几何形态的变形组合、少男少女的唯美化变形、Q 版风格的大胆创新。日本动画风格多样，角色造型设计具有抽象简约却不失真实与可爱的特点。从《哆啦 A 梦》到《樱桃小丸子》再到《蜡笔小新》等，如图 4-25 ～图 4-36 所示，简单可爱的造型和生动的表演使人爱不释手。日本动画造型的另一个特点是细腻、唯美，尤其在满足人们的视觉美感方面达到了一种动画创作的极致。很多日本动画角色都是运用细腻的手法创作出或夸张或可爱的讨喜形象，在视觉上实现了对人的审美心理的极大满足。与美国动画相比，过大的眼睛、有棱角的鼻子、八头身的身材比例，被美化到极致的外貌等夸张变形的人物设定，已成为识别日本动画的显著特征。这种唯美化的夸张变形成为一种符号化、模式化的规则认同，这种规则认同在日式动画角色造型的设计中被反复使用。如图 4-37 ～图 4-40 所示为日本动画片《城市猎人》。

　　韩国动画同日本动漫一样，注重人物形象设计和画面色彩的视觉传达效果，从这一点来说，韩国动漫的创作理念和日本有相似之处。相对于日本，韩国动漫人物形象设计突出可爱、时尚的特点，而不偏重于写实。此外，韩国动漫画风更为简洁，风格更为感性。如图 4-41 ～图 4-46 所示为韩国动画片《五尾狐》和《美丽密语》。

❶ 图4-26　日本动画片《哆啦A梦》（二）

❶ 图4-27　日本动画片《哆啦A梦》（三）

❶ 图4-28　日本动画片《哆啦A梦》（四）

❶ 图4-25　日本动画片《哆啦A梦》（一）

❶ 图4-29　日本动画片《樱桃小丸子》（一）

图4-30　日本动画片《樱桃小丸子》（二）

图4-31　日本动画片《樱桃小丸子》（三）

图4-32　日本动画片《樱桃小丸子》（四）

图4-33　日本动画片《蜡笔小新》（一）

图4-34　日本动画片《蜡笔小新》（二）

图4-35　日本动画片《蜡笔小新》（三）

图4-36　日本动画片《蜡笔小新》（四）

图4-37　日本动画片《城市猎人》（一）

图4-39　日本动画片《城市猎人》（三）

图4-40　日本动画片《城市猎人》（四）

图4-38　日本动画片《城市猎人》（二）

图4-41　韩国动画片《五尾狐》（一）

✿　图4-42　韩国动画片《五尾狐》（二）

✿　图4-43　韩国动画片《五尾狐》（三）

✿　图4-44　韩国动画片《美丽密语》（一）

✿　图4-45　韩国动画片《美丽密语》（二）

⬆ 图4-46 韩国动画片《美丽密语》（三）

4.1.4 中国动画造型风格

　　动画作为一种独特的文化艺术产品，它的"民族性"主要取决于内容题材上体现出来的民族品格的深度和广度，但"民族化"的主要内涵，在于强调通过借鉴国外动画的经验来更好地突出自身的民族品格，为表现本民族的内容题材服务。当前中国动画角色造型需要解决的问题就在于，在动画语言日趋国际化、通用化的情况下，如何"化"美、日的动画角色造型经验为己服务，将中国动画角色造型设计得使人喜爱并富有艺术特性，同时又能在价值观念、风俗习惯、审美理念等方面凸显出中华民族独特的神韵，在衍生产品中彰显中国文化魅力。这也就是在当前全球化一体化的情境下，提出中国动画造型"民族化"的真正内涵。

　　中国早期的动画造型大量吸纳与借鉴了传统艺术，其造型特点集中体现在动画造型上对中国传统造型风格的继承和发展，尤其吸纳与借鉴了中国有着几千年悠久历史的绘画艺术传统，使得中国动画在世界动画之林中形成了独具特色的"中国学派"。

　　从20世纪20年代万氏兄弟创作出中国第一部动画片，至1956年《骄傲的将军》的拍摄，中国动画片在"民族化"道路的探索上迈出了第一步。《骄傲的将军》的角色造型借鉴了京剧脸谱与中国绣像

人物的画法，略显形式化，有戏曲艺术动画化之感。随后的《过猴山》、《小蝌蚪找妈妈》等影片中水墨角色造型、场景效果的出现，更显出民族的风格。《大闹天宫》的拍摄宣告了中国动画民族化的成熟。中国动画造型运用的流畅自如、生动活泼，但并不追求科学的透视关系，也不受限于真实的形态轮廓，使中国动画的造型特点极富抒情和表意功能，其造型特点体现出或粗拙、或秀美、或温润、或枯涩、或滞重、或流畅等一系列特点，主要突出表现于人物面部造型的线条运用。中国动画中，人物面部造型的线纹运用非常考究，出现了许多吸收传统文化元素应用于动画片造型设计的例子。如图4-47～图4-50所示为动画片《骄傲的将军》中的人物造型借鉴京剧脸谱形式；如图4-51～图4-54所示为动画片《猪八戒吃西瓜》中的人物造型采用了民间剪纸艺术的样式；如图4-55～图4-58所示为动画片《九色鹿》中的角色造型融合了敦煌壁画艺术的表现手法；1963年万氏兄弟制作的蜚声海内的动画电影《大闹天宫》（如图4-59～图4-66所示），其主角孙悟空、玉皇大帝、巨灵神和四大天王等角色造型设计吸收了中国传统艺术中民间年画、剪纸、京剧脸谱、门神等的形式风格，由此可见，相比起美国、欧洲以及日本动画角色形象，中国的动画造型更加多元化而不拘泥于某一种形式，同时也受到本土地域文化的更深的影响。

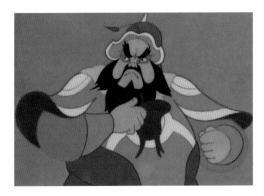

图4-47　《骄傲的将军》中的人物造型（一）

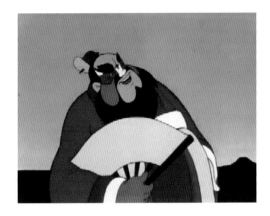

图4-48　《骄傲的将军》中的人物造型（二）

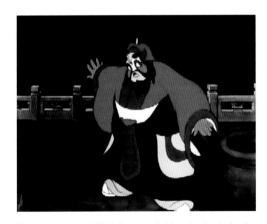

图4-49　《骄傲的将军》中的人物造型（三）

图4-50　《骄傲的将军》中的人物造型（四）

图4-51　《猪八戒吃西瓜》中的人物造型（一）

图4-52　《猪八戒吃西瓜》中的人物造型（二）

图4-53　《猪八戒吃西瓜》中的人物造型（三）

✦ 图4-54 《猪八戒吃西瓜》中的人物造型（四）

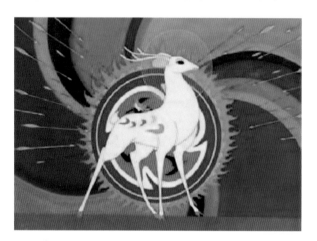

✦ 图4-55 《九色鹿》中的动物角色造型（一）

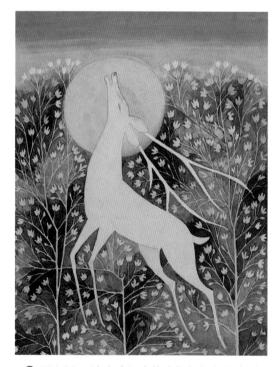

✦ 图4-56 《九色鹿》中的动物角色造型（二）

✦ 图4-57 《九色鹿》中的动物角色造型（三）

✦ 图4-58 《九色鹿》中的动物角色造型（四）

✪ 图4-59　《大闹天宫》中的角色造型（一）

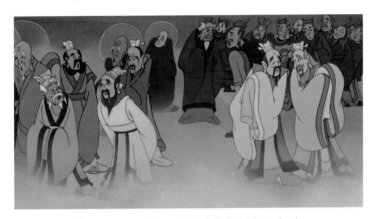

✪ 图4-60　《大闹天宫》中的角色造型（二）

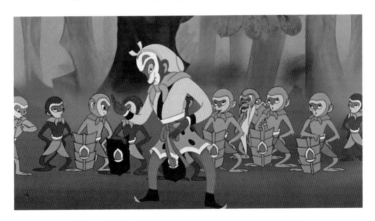

✪ 图4-61　《大闹天宫》中的角色造型（三）

✪ 图4-62　《大闹天宫》中的角色造型（四）

图4-63 《大闹天宫》中的角色造型（五）

图4-64 《大闹天宫》中的角色造型（六）

图4-65 《大闹天宫》中的角色造型（七）

图4-66 《大闹天宫》中的角色造型（八）

4.2 动画角色造型创作思路和方法

4.2.1 动画角色设计的构思

我们可以尝试以一个主题或故事为背景展开设计,比如用一个案例来进行动画角色设计,这个主题或故事里面包含了诸多的动画人物或动物形象,因此,动画设计师就是要根据文字剧本所描述抽象的动画角色形象,将其具象地呈现在画面上。这是一个艰辛的创作设计过程,在这个过程中如何将角色形象的个性特点、可信度和说服力淋漓尽致地展现出来,是角色设计阶段的主要任务。然而,许许多多的经典造型、各种流派成熟的造型绘制技巧与手法,以及卡通漫画领域常用的临摹、模仿的学习方法,在提供成功经验和速成方法的同时,也容易造成先入为主的不良影响,进而妨碍设计者创作出新的有鲜明特征和活力的动画角色形象,所以设计者在设计之初就要尽量摆脱因为模仿所养成的习惯,而将设计建立在平时的日常观察和发现之上,在借鉴的同时更多地融入个人对生活的体会。

观察是动画角色设计与构想的第一步,可以为角色创作提供丰富的素材,一般用摄影、速写、文字描述等形式进行记录。这些资料可以为将来创作时积累现实素材,更加关键的是这些手段可以强迫创作者有意识地养成仔细观察的习惯,培养敏锐的视角,在头脑中对各种人物、动物形成生动有趣的印象,而这种印象是非常宝贵的源泉。有时创作者出于兴趣或者案例的需要,也需要对某类人物或动物进行有针对性地观察,以弥补印象的缺失,进行深入感受,丰富细节。在动画角色设计与构思的课题中,人物或者动物的脸部特征、身材、着装、习惯动作是观察时需要重点注意的部分,这些地方往往能够生动地展现其个性特点和身份。在具体案例中,创作者前期搜集了一些与案例定位相近的图片,可以是以往的速写、影视剧等,并就这个题材专门用数码相机拍摄了一些素材,这些资料未必会对造型设计产

生直接作用,但是整个观察感受的过程能够帮助创作设计者梳理思路和感觉,使原来模糊的印象逐渐清晰强烈。此外,创作生动丰满的动画角色形象不仅仅是绘制一个表面漂亮的造型,而是要真正创造一个让创作者自己信服的角色,这个角色不仅有纸面的"外在",而且还要有创作者构想出来的合乎逻辑的"内在",它的个性特征、潜在的个性侧面等全面的综合因素都要作为创作内容加以考虑,这些非常重要,因为动画角色构思是角色造型设计的基础,动画角色造型是角色构思的视觉外化,没有充分的角色构思过程,角色造型设计很容易始终在形式层面上徘徊,最终陷入现有的成规俗套之中。因此,动画角色造型设计与构思没有顺序先后之分,可以同时展开,也可以先进行集中构思然后专门进行造型设计。另外,有许多画家在思考时习惯随手涂画,运用图形是他们思考的方式,动画角色设计也同样如此,设计者可以用图画帮助自身思考,用笔画出大概的印象,很多时候角色可能是以创作者生活中的某个人物为原型,然后灵感指引创作者画出动作和服装,也许偶尔一个不经意的细节可以成为角色某个背景故事的基点。随手涂画是画家或者设计师常用的角色构思方法,涂画时需要保持警惕,不要考虑太多形式,只是像默写一样涂鸦式地画出印象即可。要充分认识到角色设计过程不是一个简单角色造型的绘制过程,而是角色造型设计与角色构思相互联系的、复杂的心理过程,它可以以一部分角色造型设定图的形式作为这个心理过程的成果而出现,另一部分则可能会在后面故事的讲述中发挥更大的作用。

动画角色设计的构思过程,还可以在许多案例中是以合作的方式进行。比如在大型的出版物、游戏的制作中,由于案例比较大,需要许多部门共同配合,所以通常会有文学剧本作者、策划人、导演、设计总监等人构成的核心创作小组共同讨论角色设计,以沟通想法,统一创作思路。在真正进入角色造型设计之前,项目的核心创作组要专门进行数次集中的人物角色讨论,以对角色有一个更加深入和全面的认识,从而对整体的创作和作品走向有一个把握。创作组可以采用编写角色小贴士的办法进行构

思,该方法是大家共同讨论角色的各种背景故事、身份和各种特点等,就像是描述一个真实的人,然后将所有的构思用简单的语句填写在小贴士纸上,随时增加和修改,也可以在不同人物之间进行调换。这种主要基于文字的办法适合各种类型的创作者共同构想,大家互相激发,然后用简单语句捕捉随时迸发的灵感,各种零碎的想法还可以进行组合,从而拓展出新的思路。与此同时,画家和设计师也可以在其中随时采用涂鸦的方式将感受和想象,用图形记录下来进行补充和沟通。

如图 4-67～图 4-77 所示为动画片《料理鼠王》形象设计的概念。

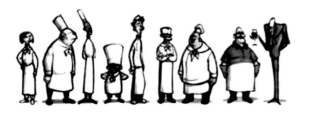

⊕ 图4-67 《料理鼠王》形象设计的概念（一）

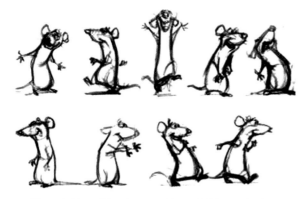

⊕ 图4-68 《料理鼠王》形象设计的概念（二）

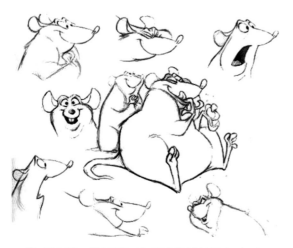

⊕ 图4-69 《料理鼠王》形象设计的概念（三）

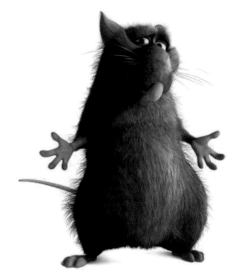

⊕ 图4-70 《料理鼠王》形象设计的概念（四）

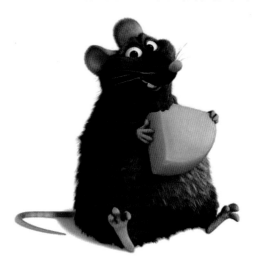

⊕ 图4-71 《料理鼠王》形象设计的概念（五）

⊕ 图4-72 《料理鼠王》形象设计的概念（六）

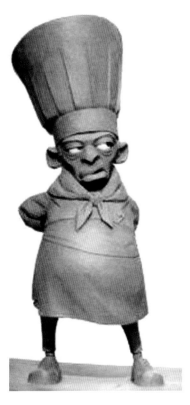

⬆ 图4-73　《料理鼠王》形象设计
　　的概念（七）

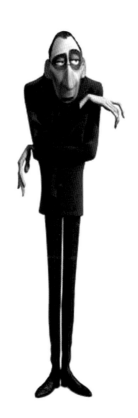

⬆ 图4-74　《料理鼠王》形象设计
　　的概念（八）

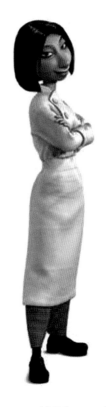

⬆ 图4-75　《料理鼠王》形象设计
　　的概念（九）

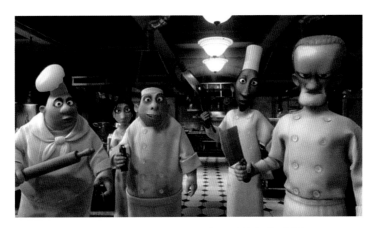

⬆ 图4-76　《料理鼠王》形象设计的概念（十）

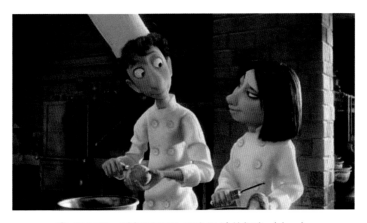

⬆ 图4-77　《料理鼠王》形象设计的概念（十一）

4.2.2　动画角色设计的创作手法

　　所要创作的项目在经过多次角色讨论之后，就进入到角色造型设计阶段。这个阶段主要是对前期的角色小贴士和造型草图进行整理和完善。一般来说角色造型设计之前首先应该了解作品定位，与此同时，设计者在设计角色的过程中，需要重点去了解角色的独特之处，角色与角色之间有什么根本不同的特性，角色的观点、生活态度、个性、行为等是产生角色独特之处的来源，认识并很好地理解它，才能将角色的自身特性合适、准确地带入角色造型设计之中。以下是一些动画角色造型创作设计的方法。

1．联想思维拓展法

　　动画角色设计师要善于用联想的思维来创作角色，这种创作的过程就是将不同属性的物体进行整合从而使角色获得某种新的特性。其实动画角色不论是人物还是动物、植物等，其基本特征都大同小异，人都有脸、五官、四肢，动物、植物根据其类别也都有共同点，但是角色之间个性差异往往非常巨大，因为这种差异可以造就丰富的戏剧性，为了要突出这种个性差异，创作者可以通过主观思维的拓展联想，将各种毫无关联的元素进行借用、添加、复合、暗示，突出其特点，以强调其个性形象，设计者创作形象的同时，要不断深入生活，提升精神才能显现艺术的独特魅力。

　　如图 4-78 ～图 4-83 所示为联想思维拓展法图例。

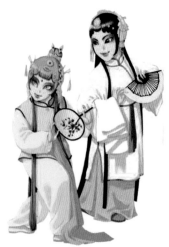
🕇 图4-78　联想思维拓展法图例（一）

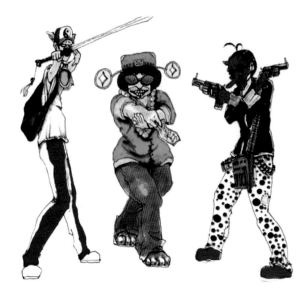
🕇 图4-79　联想思维拓展法图例（二）

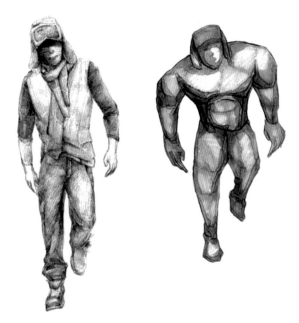
🕇 图4-80　联想思维拓展法图例（三）

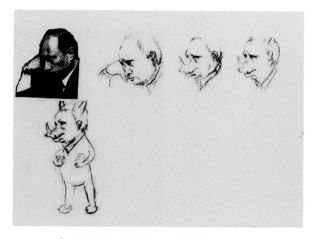
🕇 图4-81　联想思维拓展法图例（四）

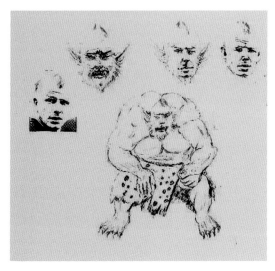

🔅 图4-82　联想思维拓展法图例（五）

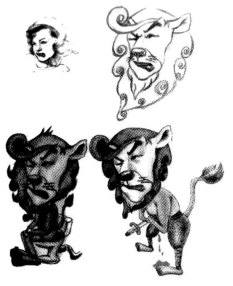

🔅 图4-83　联想思维拓展法图例（六）

2．归纳与简洁的创作手法

角色设计风格有写实和夸张之分，但是无论写实还是夸张都不可能对现实进行事无巨细的表现，都需要对形象进行归纳，对重点部分进行不同程度的夸张强化。

归纳是对形象进行有意识地整合，通过概括、取舍、对比等主观手法突出特点，让角色个性气息更加强烈。很多吉祥物的造型就简化归纳到只剩下简单的线条、色块和主要特征，但是却更加活灵活现，令人印象深刻。同时需要注意的是，归纳设计不同于简单化设计，而是要将零碎无关的细节进行整合设计，突出角色的特点和重点，抓取形象大势和美的潜

在倾向，而绝不是一味简单，以至于缺乏内容，归纳仍然需要对角色的准确把握，是创作者在理想基础上面有意识地加工强化。

运用简洁的动画角色设计手法，在使用的造型设计语言上会有很大的差异，但都拥有同一个特征，即造型语言简洁而且丰富。简洁是指运用尽可能概括的造型手段来塑造角色的形象，目的是将角色形象去繁就简，去粗存精。在保持角色个性特征的前提下，减去某些不必要的细部，突出主要特征和唯美的形态。可以从外形、内形、局部等方面作大胆的简化。简化的关键在于减去非本质的东西，通过概括其形象，表现其特征，美化其颜色，突出其精神，使形态更典型集中，更唯美生动。以最简洁的造型语言表达出丰富的视觉效果是角色造型训练的重点。如图4-84～图4-91所示为归纳与简洁的创作手法应用图例。

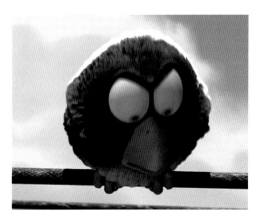

🔅 图4-84　归纳与简洁的创作手法应用图例（一）

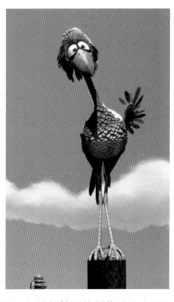

🔅 图4-85　归纳与简洁的创作手法应用图例（二）

⬆ 图4-86　归纳与简洁的创作手法应用图例（三）

⬆ 图4-89　归纳与简洁的创作手法应用图例（六）

⬆ 图4-87　归纳与简洁的创作手法应用图例（四）

⬆ 图4-88　归纳与简洁的创作手法应用图例（五）

⬆ 图4-90　归纳与简洁的创作手法应用图例（七）

✿ 图4-91　归纳与简洁的创作手法应用图例（八）

3．夸张与变形的创作手法

（1）夸张

夸张在动画角色设计中具有无穷魅力，可以营造丰富的幽默情境，在角色设计中是最重要的突出特征个性的办法，以至将之作为主要特点和写实类角色设计区分开来，但是并不是说在写实类设计中就没有夸张，而只是夸张的程度不同而已。最常见的就是许多写实类角色设计为了突出角色俊美的外形，夸张了其身材比例，有时角色身高会有九个头甚至十个头高，而普通人只有七个头左右高，又或者夸张了女性的三围曲线变化，使其异常苗条性感，只不过这种夸张一般都控制在一定范围之内，观众只会觉得比真实的人更加漂亮。而追求滑稽幽默的角色设计一开始就极尽夸张之所能，只要能强化角色，突出戏剧性，几乎无所不可为，这些主要看设计师是否能敢想敢画了。此外，角色造型的夸张比较强调形态的对比，如大与小、高与矮、胖与瘦、正常与极端等。角色造型在夸张之余，还要注意块面构成关系。角色造型虽然千变万化，但都可以归纳成几个基本的体块、面、线、点。注意体面构成就是要注意造型点、线、面、体块等各基本元素之间相互穿插、对比、补充、影响的关系，这些视觉元素的合理运用可以制造丰富的节奏美感。

（2）变形

变形是使美术片形象造型看上去具有立体感的必要条件之一。某一种形状的内在张力和表现性，完全可以通过由该形状简化和变形后获得。这种感觉角色设计者可以通过对原有形状的记忆和比较得到加强。变形是在形状的空间关系发生了变化之后得到的视觉效果，也可以说变形的过程就是比较的过程。在角色创作造型过程中，变形运用得非常普遍，可以不受自然界中特定的比例关系的约束，甚至是以相互矛盾的方式存在于变化设计之中。对于动画形体的变形处理，以幽默夸张为目的，应当注重把握整体造型的节奏感，收缩与放大、疏与密、紧与松、正反图形等排列方式的对比与协调关系变化。这种形体变形的节奏感会带来特殊的视觉享受，增强造型独特的艺术表现力。动画的假定性赋予了动画形象变形的合法性。变形这一创作手法是塑造优秀动画造型的法宝，对生活中的客观对象进行变形的处理，不仅能塑造出生动的造型形象，更有助于突出体现角色的性格；对于完全通过想象创造出的动画造型来说，更需要变形的处理加工，以突显角色的性格特征。变形能够更好地反映动画创作者的创作意图，完美地呈现创作者的艺术情感与审美取向。在某种程度上，变形是艺术抽象性的延伸，因为抽象就必然包括对物象的特征的概括和强调，如图 4-92 ~ 图 4-97 所示为夸张与变形创作的手法应用图例。

✿ 图4-92　夸张与变形的创作手法应用图例（一）

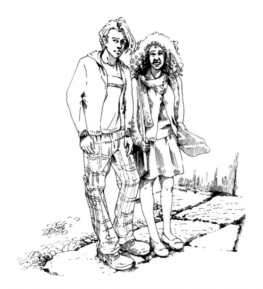

图4-93 夸张与变形的创作手法应用图例（二）

图4-96 夸张与变形的创作手法应用图例（五）

图4-94 夸张与变形的创作手法应用图例（三）

图4-97 夸张与变形的创作手法应用图例（六）

4．拟人化的创作手法

拟人化是动画角色创作中非常重要的艺术手法，许多优秀的动画作品，均在这方面有所借鉴，赋予非生命以生命，或者化抽象为形象，把人们的幻想与现实紧密交织在一起，创造出强烈、奇妙和出人意料的视觉形象，动画角色设计师必须牢牢把握住这一根本，发挥丰富的想象力，赋予角色充分的活力，使它具有人的典型性格和情感特征，这样才能使得角色更加容易被观众接受，从而引起观众的共鸣。

如图4-98～图4-103所示为拟人化的创作手法应用图例。

图4-95 夸张与变形的创作手法应用图例（四）

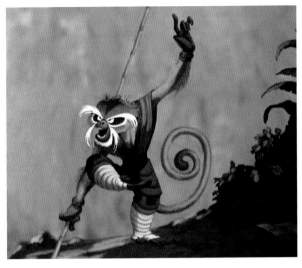

⬆ 图4-98　拟人化的创作手法应用图例（一）

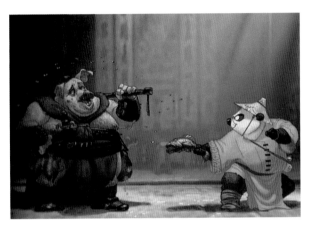

⬆ 图4-99　拟人化的创作手法应用图例（二）

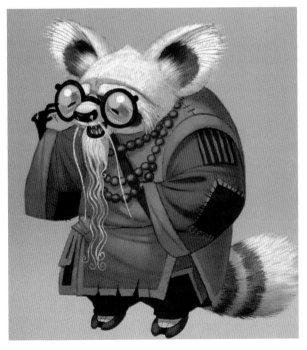

⬆ 图4-100　拟人化的创作手法应用图例（三）

⬆ 图4-101　拟人化的创作手法应用图例（四）

⬆ 图4-102　拟人化的创作手法应用图例（五）

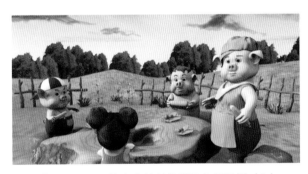

⬆ 图4-103　拟人化的创作手法应用图例（六）

4.2.3　动画角色的绘制手法

1．以线条塑造角色形体

动画造型多以线条为主要造型手段。在掌握人体结构的基础上，以线条形状的变化、运动方式、线条相互之间的连续和连接方式、线条与结构的关系为造型的主要学习内容，突出线条自身的表现力，从而更好地表现动画的形体变化，使形与线自然地融合起来。

在线条造型的学习中，应对中国传统绘画中线

描的精华和写意中的传神特性进行深入的学习,将西方绘画科学的造型方法引入动画的线条造型训练之中,避免线条造型的手法单一和平面化的倾向,将线条所表现的内容和含义拓宽,发掘线条新的造型功能,运用线条这一主观视觉造型语言来表现客观立体形象。在注重研究结构的同时,应把线条造型作为表现和认识对象的有效造型方法之一。作为一种造型观念,除学习线描造型规律和审美特性外,还要将一般意义的素描画法、速写、默写等全部植入其中,将人体与静物作为线描对象进行训练。在研究线造型的形成、组织、穿插、节奏的同时,着重解决结构、形体、体积和空间问题。既吸收传统线描的写意和凝练,又不被线的一些规则所限制,采用线这种灵活的造型手段,深入研究如何表达形象特征、动态特

征以及形体内部结构特征,灵活地用线表达自己的审美感受,结合动漫造型的绘画语言和表现特征,以达到迅速提高"活"的造型能力的目的。此外,概括提炼对于线条造型十分重要。对复杂的形体结构进行概括分析,在纷繁的线条里找出主次关系,运用虚实对比、疏密有序的规律,在选择比较中对线形进行"加"与"减"的处理,在不断推敲提炼中使语言更加凝练。动漫角色的塑造应达到整体协调和统一,局部每个细节也应该力求简洁、概括,可利用精练的线条进行描绘,因此,线条的组织概括是绘画者修养和审美情趣的直接反映,同时,线条的主观处理也是绘画者个性特征的综合体现。

如图 4-104 ~ 图 4-111 所示为以线条塑造角色形体绘制手法应用图例。

❂ 图4-104　以线条塑造角色形体绘制手法应用图例(一)

❂ 图4-105　以线条塑造角色形体绘制手法应用图例(二)

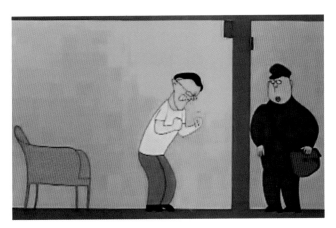

⚛ 图4-106 以线条塑造角色形体绘制手法应用图例（三）

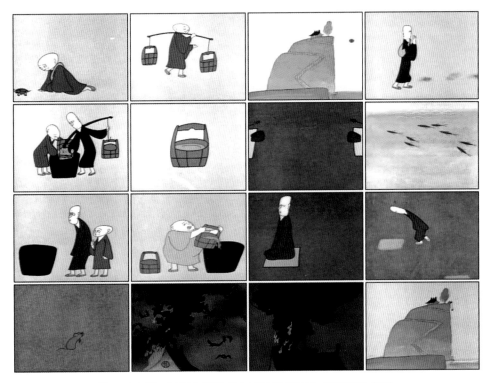

⚛ 图4-107 以线条塑造角色形体绘制手法应用图例（四）

⚛ 图4-108 以线条塑造角色形体绘制手法应用图例（五）

✿ 图4-109　以线条塑造角色形体绘制手法应用图例（六）

✿ 图4-110　以线条塑造角色形体绘制手法应用图例（七）

✿ 图4-111　以线条塑造角色形体绘制手法应用图例（八）

2．图形符号化的概括绘制手法

图形符号化的概括绘制手法是在原有事物的基础上,根据其特征进行夸张变形的处理,放大或者缩小肢体的某个部分,从而产生幽默化的效果。设计者也可以通过一系列的相似或相关图形的加、减组合,从而使一些相互没有什么逻辑关系的图形变化、结合为另一个新的图形。这需要设计者在日常生活中应养成对事物特征观察、搜集的记忆进行积累的习惯,经过思维有意识地变形,概括、提炼出一个新的角色,它的造型可以来源于某个人的特征,也可以来源于某种类型的人的特征,还可以是由各种图形本身的特征产生的形式美感和图形的象征意义。运用几何图形或符号对身体和四肢进行概括和简化。根据角色不同的性格和情绪选择适当的图形进行搭配和拼接。这种去繁化简的方法能够更好地锻炼自身的观察能力,不要被事物的细节和繁杂的东西困扰,从整体的第一感觉入手,抓住人物最本质的特征进行变形,达到夸张的趣味效果,换句话说,就是运用绘画的语言传递出设计者最想说的话、最想表达的感受。

如图 4-112 ～图 4-120 所示为图形符号化的概括绘制手法应用图例。

�被 图4-114　图形符号化的概括绘制手法应用图例（三）

🔴 图4-115　图形符号化的概括绘制手法应用图例（四）

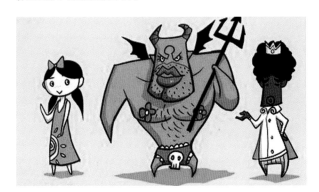

🔴 图4-112　图形符号化的概括绘制手法应用图例（一）

🔴 图4-113　图形符号化的概括绘制手法应用图例（二）

🔴 图4-116　图形符号化的概括绘制手法应用图例（五）

图4-117　图形符号化的概括绘制手法应用图例（六）

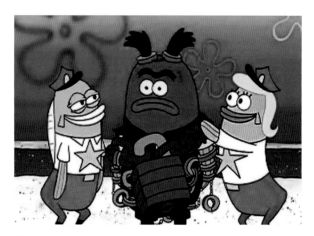

图4-118　图形符号化的概括绘制手法应用图例（七）

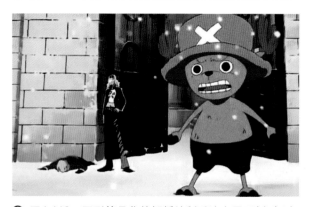

图4-119　图形符号化的概括绘制手法应用图例（八）

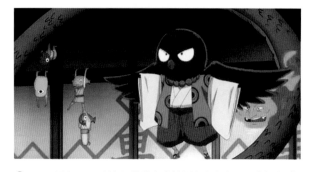

图4-120　图形符号化的概括绘制手法应用图例（九）

3．剪影图案表现的绘制手法

剪影是指造型的外轮廓线所构成的平面化影像，它的外形表现力极强，是一种个性独特的艺术表现形式。一部好的动画片无不重视它的造型剪影效果。造型的剪影效果同时也是检验与判断造型比例关系、细节之间关系等的有效方法。因为它不受任何表面装饰或表情的干扰，呈现的完全是结构与形态的关系。过于烦琐的细节外形变化会削弱造型的视觉表现力度，使得形象的特征变得模糊不清。

单纯化的外形再加上动态语言的精心设计会十分有趣，充满活力和魅力。此外，单纯由剪影图案制作的动画短片，其风格另类，具有强烈的视觉变化效果。因此，对剪影图案的变形处理，也可以成为动漫角色造型设计的一种方法，在抛弃复杂的结构关系后，抓住人物性格，以最能体现角色特征的动态姿势作为身体造型设计的基础和方向。如图4-121～图4-130所示为剪影图案表现的绘制手法应用图例。

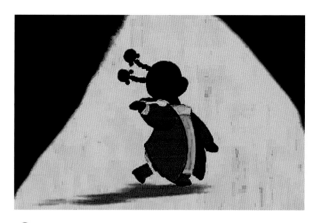

图4-121　剪影图案表现的绘制手法应用图例（一）

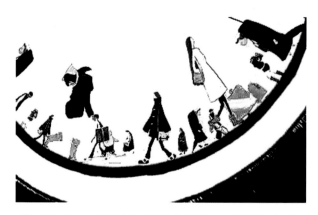

图4-122　剪影图案表现的绘制手法应用图例（二）

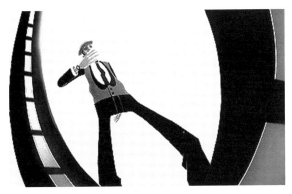

图4-123　剪影图案表现的绘制手法应用图例（三）

图4-124　剪影图案表现的绘制手法应用图例（四）

图4-125　剪影图案表现的绘制手法应用图例（五）

图4-126　剪影图案表现的绘制手法应用图例（六）

图4-127　剪影图案表现的绘制手法应用图例（七）

图4-128　剪影图案表现的绘制手法应用图例（八）

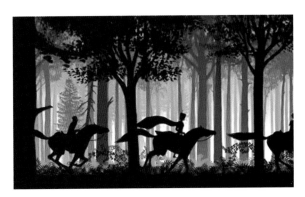

图4-129　剪影图案表现的绘制手法应用图例（九）

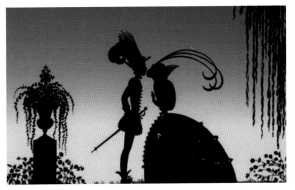

图4-130　剪影图案表现的绘制手法应用图例（十）

思考与练习

1. 讨论与思考

（1）中国传统动画造型风格和其他国家动画造型风格的区别在哪里？

（2）如何将动画造型的创作构思与绘制手法紧密结合起来，并在实际的动画创作中综合运用和体现出来？

2. 作业与练习

（1）根据教师给定的主题或学生自主命题，对现实中的人物或动物进行变形和夸张，让动物造型的拟人化效果能够直观地体现出来。

（2）根据教师指定图片，或学生自找图片和照片，进行拼接融合的再创作练习，能够反映一个主题，并突出某个形象的特征。

第 5 章
各种形式的制作与表现在动画角色设计中的应用

本章学习的目标及内容：

（1）通过本章的学习，让学生较好地掌握用二、三维主要计算机软件对角色动画进行制作的方法。

（2）通过本章的学习，让学生基本了解中国民间美术的艺术形式在动画角色造型设计上的表现手法。

5.1　用计算机软件进行制作和表现

5.1.1　二维计算机软件对动画角色的绘制

当前形势下，计算机图形图像技术伴随着计算机技术的不断发展而取得了飞速发展，利用计算机应用实施美术和动画创作也进入到了一个全新的阶段，人们不仅仅将图形图像处理技术应用到平面设计领域中，更将图形图像处理技术应用到了计算机动画制作领域中，进而使得平面设计领域和计算机动画制作领域二者紧密相连，形成了一个有机结合体。想要探讨图形图像处理在二维动画中的应用，就必须要对图形以及图像这二者的定义进行明确，从严格意义上来说，图形与图像这二者是有一定区别的。

1．计算机中平面图形的分类

计算机中的图形基本可以分为两种：位图和矢量图。位图是以分辨率进行衡量的，而矢量图是用数学方法计算出来的图形，没有分辨率。矢量图可以无限放大，不会失真，放大后不会出来小方块；位图，放大后会模糊，放大到最后，能看出是由一个个小方块组成的；如一个商标图，当要印刷大尺寸广告时，就要用到矢量图，位图放大后就要变成格子了。

2．位图属性

位图和矢量图是现代计算机平面图形的两大概念。位图可以通过数码相机拍照等方式获得，但在放大或缩小时图像会失真，因此研究位图转换为矢量图的方法具有十分重要的意义。我们平时看到的很多图像（如数码照片）属于位图（也叫点阵图、光栅图、像素图），它们是由许多像小方块一样的像素点（Pixels）组成的，位图中的像素由其位置值和颜色值表示。常用格式有 .jpg、.gif、.bmp 等。此外，位图图像亦称为点阵图像或绘制图像，是由称作像素（图片元素）的单个点组成的。这些点可以进行不同的排列和染色以构成图样。当放大位图时，可以看见赖以构成整个图像的无数单个方块。放大位图尺寸的效果是增大单个像素，从而使线条和形状显得参差不齐。然而，如果从稍远的位置观看它，位图图像的颜色和形状又显得是连续的。从位图图片中选择最有代表性的若干种颜色（通常不超过256种）编制成颜色表，然后将图片中原有颜色用颜色表的索引来表示。这样原图片可以被大幅度有损压缩。适合于压缩网页图形等颜色数较少的图形，不适合压缩照片等色彩丰富的图形。

简单地说，位图就是最小单位由像素构成的

图,缩放会失真。构成位图的最小单位是像素,位图就是由像素阵列的排列来实现其显示效果的,每个像素有自己的颜色信息,在对位图图像进行编辑操作的时候,可操作的对象是每个像素,我们可以改变图像的色相、饱和度、明度,从而改变图像的显示效果。

3．矢量图属性

矢量图是根据几何特性来绘制图形,矢量可以是一个点或一条线,矢量图只能靠软件生成,文件占用内在空间较小,因为这种类型的图像文件包含独立的分离图像,可以自由无限制地重新组合。它的特点是放大后图像不会失真,与分辨率无关,文件占用空间较小,适用于图形设计、文字设计和一些标志设计、版式设计等。矢量图使用直线和曲线来描述图形,这些图形的元素是一些点、线、矩形、多边形、圆和弧线等,它们都是通过数学公式计算获得的。例如一幅花的矢量图形实际上是由线段形成外框轮廓,由外框的颜色以及外框所封闭的颜色决定花显示出的颜色。矢量图以几何图形居多,图形可以无限放大,不变色,不模糊。常用于图案、标志、VI、文字等设计。常用软件有CorelDRAW、Illustrator、Freehand、XARA、CAD等。

如图 5-1 ～图 5-12 所示为各种二维计算机软件绘制的动画角色图例。

🔸 图5-1　二维计算机软件绘制的动画角色图例（一）

🔸 图5-2　二维计算机软件绘制的动画角色图例（二）

🔸 图5-3　二维计算机软件绘制的动画角色图例（三）

🔸 图5-4　二维计算机软件绘制的动画角色图例（四）

✝ 图5-5　二维计算机软件绘制的动画角色图例（五）

✝ 图5-6　二维计算机软件绘制的动画角色图例（六）

✝ 图5-7　二维计算机软件绘制的动画角色图例（七）

✝ 图5-8　二维计算机软件绘制的动画角色图例（八）

✝ 图5-9　二维计算机软件绘制的动画角色图例（九）

✝ 图5-10　二维计算机软件绘制的动画角色图例（十）

✝ 图5-11　二维计算机软件绘制的动画角色图例（十一）

⊕ 图5-12 二维计算机软件绘制的动画角色图例（十二）

5.1.2 三维计算机软件对动画角色的绘制

在社会发展的推动和现代信息技术快速发展的形式下，计算机硬件和软件技术获得了飞跃性的发展，动画制作的效率不断提高。三维动画创作软件在国内得到广泛运用，它对动画创作有着巨大影响，同时也涉及各个领域。三维动画是近年来随着计算机软硬件技术的发展而产生的一新兴技术。三维动画软件在计算机中首先建立一个虚拟的世界，设计师在这个虚拟的三维世界中按照要表现的对象的形状尺寸建立模型以及场景，再根据要求设定模型的运动轨迹、虚拟摄影机的运动和其他动画参数，最后按要求为模型赋上特定的材质，并打上灯光。当这一切完成后就可以让计算机自动运算，生成最后的画面。

在目前的计算机动画技术中，早期的动画制作需要制作人员将画面逐帧画出，工作量非常巨大。引入计算机动画软件技术后，在动画制作上有了很大的改善，操作起来也方便了很多。尤其是运动控制技术，比起手工绘制动画是一个巨大的进步，它改变了传统的动画表现形式，能对真实世界模拟再现，将动画带入了一个全新的时期。到目前为止，三维动画中角色的动作都是通过三维软件进行手动调节，再由计算机进行中间帧的计算，从而制作出角色的各种各类动作，因为角色是运动的，所以为角色设计动作时，运动的物体需要考虑运动规律。运动规律在二维动画

制作上应用得比较好，同样，在三维动画制作上运动规律也是个值得深入研究的问题。要设计出好的角色动作，还要在动作上突出角色的性格，让角色更生动。三维角色动画制作涉及 **3D** 游戏角色动画、电影角色动画、广告角色动画、人物动画等。三维角色动画制作是一件艺术和技术紧密结合的工作。在制作过程中，一方面要在技术上充分实现广告创意的要求；另一方面，还要在画面色调、构图、明暗、镜头设计组接、节奏把握等方面进行艺术地再创造。与平面设计相比，三维动画多了时间和空间的概念，它需要借鉴平面设计的一些法则，但更多是要按影视艺术的规律来进行创作。如图 5-13 ～ 图 5-28 所示是三维计算机软件绘制的动画角色图例。

⊕ 图5-13 三维计算机软件绘制的动画角色图例（一）

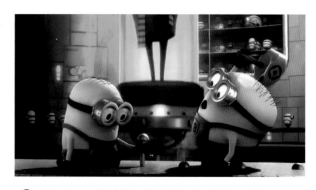

⊕ 图5-14 三维计算机软件绘制的动画角色图例（二）

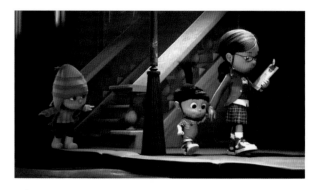

⊕ 图5-15 三维计算机软件绘制的动画角色图例（三）

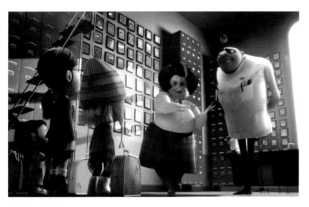

图5-16　三维计算机软件绘制的动画角色图例（四）

图5-17　三维计算机软件绘制的动画角色图例（五）

图5-18　三维计算机软件绘制的动画角色图例（六）

图5-19　三维计算机软件绘制的动画角色图例（七）

图5-20　三维计算机软件绘制的动画角色图例（八）

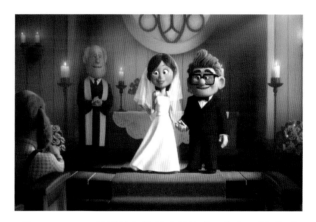

图5-21　三维计算机软件绘制的动画角色图例（九）

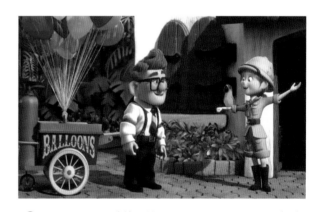

图5-22　三维计算机软件绘制的动画角色图例（十）

图5-23　三维计算机软件绘制的动画角色图例（十一）

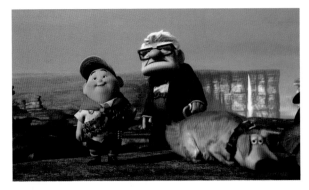

🔼 图5-24　三维计算机软件绘制的动画角色图例（十二）

🔼 图5-25　三维计算机软件绘制的动画角色图例（十三）

🔼 图5-26　三维计算机软件绘制的动画角色图例（十四）

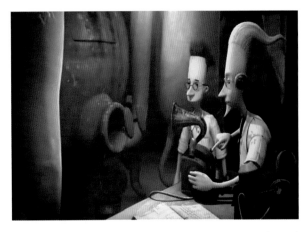

🔼 图5-27　三维计算机软件绘制的动画角色图例（十五）

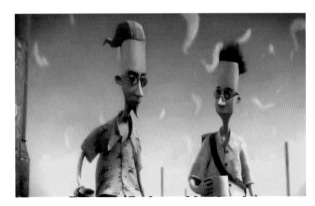

🔼 图5-28　三维计算机软件绘制的动画角色图例（十六）

5.1.3　定格动画角色的制作与表现

所谓"定格动画"（Stop-Motion）是通过逐格的拍摄对象的空间位置变化来获得被拍摄对象连续运动假象的摄影术。在定格动画拍摄过程中，每次只拍摄一帧，故也称其为逐格动画或停格动画。有关具体的定格动画材料表现形式的影片我们熟知的有剪纸动画、黏土动画、木偶动画、折纸动画等。并且我们还可以运用塑料、沙子、毛线、布、蜡、铁、硅胶、工业材料等非常多的材料进行动画人物和场景的创作。当然，只要富有创造力，思维广阔，任何材料都可以被定格动画拿来予以运用。

一部定格动画的制作包括：脚本创意→分镜头画稿→角色设定和制作→道具场景制作→逐帧拍摄→后期合成。

脚本创意（剧本编写）：脚本创意为定格动画制作提供内容。根据故事的复杂程度，有些是详细的剧本，有些是制作方向的指导。对于任何一个动画片，脚本创意和剧本编写是基础。好的动画片必须要有一个好的故事内容。

分镜头画稿：导演需要把剧本分镜头化，并让画稿人员画出分镜头。分镜头对于定格动画的制作非常重要。它为黏土动画的制作、拍摄和后期合成提供了构图、内容、色彩等参考。

角色设定和制作：角色设定从某种意义上讲是一部动画片的关键。定格动画的角色设计分两个步骤：角色画稿和角色制作。通常，我们先用平面的手法进行角色设计。在角色平面画稿的基础

上，挑选出比较符合的角色，然后通过各种材料去制作。

道具场景制作：道具场景的制作是其他动画形式中没有的。定格动画其实就是把故事里的世界用实物做出来，然后让角色在实体存在的场景里去演绎故事。

逐帧拍摄：在所有的制作完成后，就进入拍摄阶段。通常我们用专业的数码单反相机来保证画面的完美。在拍摄过程中，灯光、摄影角度都是决定片子好坏的关键。

后期剪辑和合成：后期工作把拍摄的画面进行符合节奏的剪辑、配音、特效，有时还需要合成二维和三维技术。

定格动画计算机软件制作系统中拥有独立的项目负责人，方便管理所有的工程文件，可以对工程文件进行浏览播放、复制、删除、重命名等操作，可以添加多种形式的标记点：十字架、点、星形、多边形、水平线、垂直线等，可以通过选择标记点来编辑点的形状和颜色，并可以对标记点进行删除。可以设定多种安全框的比例，并对安全框的活动区域、标题区域、遮罩透明度和标题颜色等进行自定义。可以导入 AVI 视频，自动将 AVI 分帧，具有类似 Flash 中的洋葱皮功能，可以在拍摄过程中将前一帧动画以半透明的方式显示出来，可以将导入的视频文件逐帧播放。支持抠像功能，可以把纯色背景中的图片合成到已有的场景中。支持口型对位功能，可以听着声音来调整偶动画。支持间隔拍摄功能，设置好后让相机在特定的时间内自动拍摄。支持录音机功能，可以通过录音设备直接录制声音。色彩曲线功能，通过对图片的 RGB 通道值的改变来改变图片的亮度。可以直接导出 AVI 文件和序列帧，具有独立的图像预览窗口，可以更清楚地查看拍摄的图像，拥有独立的图像编辑窗口，可以设置图像的隐藏，调整图像的顺序，并对图像进行粘贴、复制等操作，帧可以自动重排编号。

如图 5-29 ～图 5-38 所示为定格动画角色制作与表现的图例。

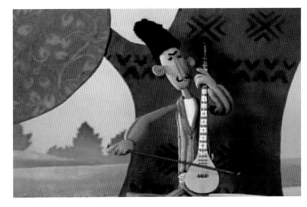

⬆ 图5-29　定格动画角色的制作与表现图例（一）

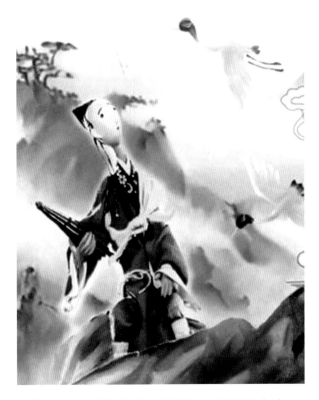

⬆ 图5-30　定格动画角色的制作与表现图例（二）

⬆ 图5-31　定格动画角色的制作与表现图例（三）

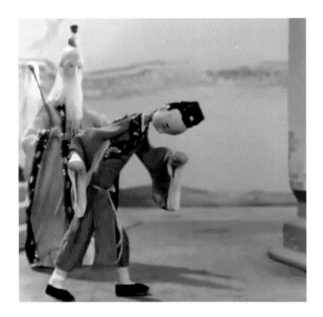

图5-32　定格动画角色的制作与表现图例（四）

图5-33　定格动画角色的制作与表现图例（五）

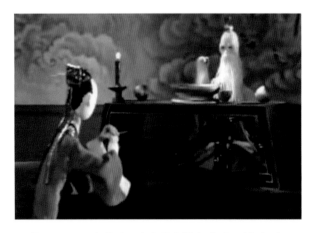

图5-34　定格动画角色的制作与表现图例（六）

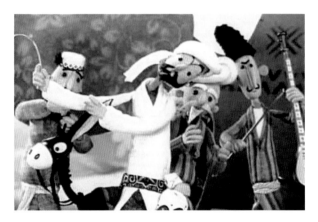

图5-35　定格动画角色的制作与表现图例（七）

图5-36　定格动画角色的制作与表现图例（八）

图5-37　定格动画角色的制作与表现图例（九）

图5-38　定格动画角色的制作与表现图例（十）

5.2　中国民间美术造型风格

民间美术是组成各民族美术传统的重要因素，为一切美术形式的源泉。新石器时代的彩陶艺术，中国战国、秦汉的石雕、陶俑、画像砖石，其造型、风格均具鲜明的民间艺术特色；魏晋后，士大夫贵族成为画坛的主导人，但大量的版画、年画、雕塑、壁画则以民间匠师为主，而流行于普通人民之中的剪纸、刺绣、印染、服装缝制、风筝等更是直接来源于群众之手，并装饰、美化、丰富了社会生活，表达了人民群众的心理、愿望、信仰和道德观念，世代相传且又不断创新、发展，成为富于民族乡土特色的优美艺术形式。

动画角色造型设计是综合性的造型艺术设计，它的成功与否直接关系到动画片的品质。而动画角色造型的风格有很大一部分来源于中国民间美术造型风格，吸取不同门类民间美术造型的精华进行动画角色的造型设计，在赋予角色生命的同时，使动画的美术风格独特且富有艺术审美特征。

5.2.1　民间皮影戏角色形象造型

皮影艺术是中国传统民间艺术中的奇葩，它是中国所独有的，也是最让中国人引以为傲的一种艺术形式。皮影戏中的平面偶人以及场面道具景物，通常是民间艺人用手工、刀雕彩绘而成的皮制品，故称之为皮影。

皮影戏是我国动画最早期的表现形式，也叫"幕后戏"、"手影戏"，属于民间艺术，艺术欣赏价值和艺术表现力极高。皮影戏是综合性的表演艺术，有戏剧的成分，也有相声和音乐的成分，通过光和影在幕布上面表演故事。皮影有其独特的人物造型，一般由头部、上身、下身、两腿、两上臂、两下臂和两手共十一件组成，独特的造型巧妙地使用点、线、面，把装饰、夸张和观赏的审美艺术充分地结合起来。皮影的制作方式和表演方式决定了其造型平面化的特

征。皮影通过人物形象的活动达到表演的目的，采用侧面形象可以满足动作的需要，头和四肢同样可以自由地活动。

以陕西省为代表的中国西北部地区的传统皮影，人物造型的特点是精细秀丽。对生、旦采用阳镂空脸，身条纤瘦，手指修长，其脸形为高额头、直鼻梁、红色小口，细眉细眼，面容轮廓线不涂色，人物的长须长发常是用真头发贴上去的。男角靴底是前脚平后脚翘，带有动感。而以河北省为代表的中国东北部地区的传统皮影，人物造型淳朴粗犷而不失典雅。人物身条浑厚，手指若伸若握抽象简洁。生、旦阳镂空脸的脸形为六字形通天鼻，红唇尖翘，环眉凤眼，面容轮廓线着黑色，于幕前观看十分清晰透亮，人物的长须长发也是皮刻而成，除甩发用黑线制作外，一般不用真发。男性角色两脚靴底都在同一水平线上，以便在表演时静动分明。

华县皮影戏又名灯影子或羊皮戏，是在烛光、灯光下，以白色幕布为表演平台，用牛皮制成的皮影作为演出角色或道具，由幕后的专业人员操控、唱者配音、乐手配乐而成的一门曲艺艺术。这种傀儡戏表演是世界上最早的在银幕演出并由演员配音的活动影画艺术，因此被认为是现代"电影始祖"。由于皮影既属于造型艺术，又属于视听艺术，所以从这个方面来说皮影更应该是动画之始。传统皮影艺术与现代动画片同属于视听艺术，一部动画片是否优秀同它的演员也就是动画片的角色造型是否准确到位、是否刻画出角色鲜明的性格和活跃的生命力是分不开的，动画的角色造型语言是夸张简化的，简洁的造型符号易于表达典型的人物性格，因此比皮影艺术更加国际化。而传统皮影艺术宝库中拥有丰富的具有中国特色的人物造型，我们今天的动画要强调在民族和传统经典造型中吸取营养，以皮影艺术人物造型的特征与中国现代动画相比较、相结合，易于探寻现代动画继承传统艺术的突破点。

传统皮影艺术表现形式有一套完整的、通俗易懂的美的模式。皮影艺术与现代动画在表现元素、制作流程等方面，均和动画有极大的相通之处，而皮影艺术一定程度上也是传统民间艺术的典型代表，

因此,具备将它引入动画设计制作的可行性,同时皮影独特的动作特征和造型艺术也可以启发动画的动作与造型设计的延伸设计。

如图5-39～图5-44所示为民间皮影戏角色形象造型图例。

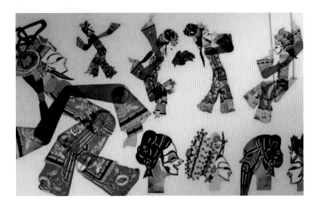

◑ 图5-39 民间皮影戏角色形象造型图例(一)

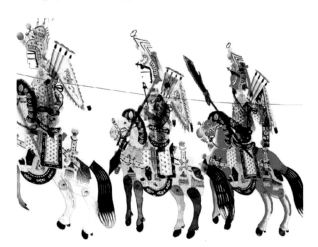

◑ 图5-40 民间皮影戏角色形象造型图例(二)

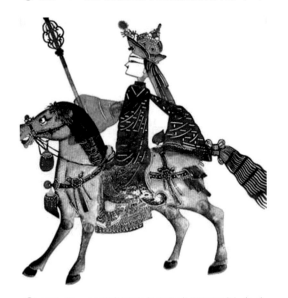

◑ 图5-41 民间皮影戏角色形象造型图例(三)

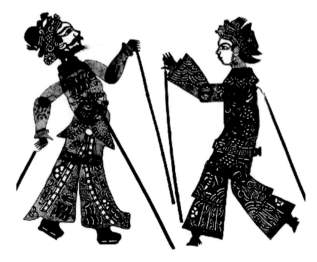

◑ 图5-42 民间皮影戏角色形象造型图例(四)

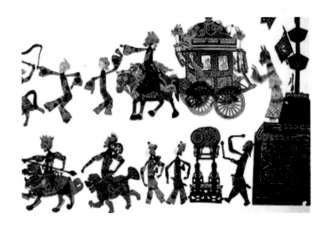

◑ 图5-43 民间皮影戏角色形象造型图例(五)

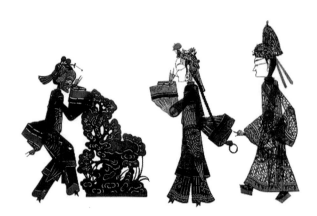

◑ 图5-44 民间皮影戏角色形象造型图例(六)

5.2.2 民间剪纸动画角色造型

我国的民间剪纸艺术,是中华民族的优秀传统文化,经过长时间的发展已经积累了丰富的优秀艺术成果和历史积淀,它是我国民族艺术的瑰宝,剪纸

动画也是我国民族传统艺术所特有的,它是在借鉴皮影戏和民间剪纸等传统艺术的基础上发展起来的一种美术电影样式。它以平面雕镂艺术作为人物造型的主要表现手段,吸取皮影戏装配关节以操纵人物动作的经验,制成平面关节的纸偶。环境空间则由绘制的纸片及贴在玻璃上的前后景构成,玻璃板之间相隔一定的距离以便分层布光。拍摄时,将纸偶平放在玻璃板上逐格拍摄。在制作剪纸动画的造型以及背景之前,应在设计完成后画出造型比例图以及规定出每个镜头中场景和道具的层次、规格,作出精确的背景设计稿。

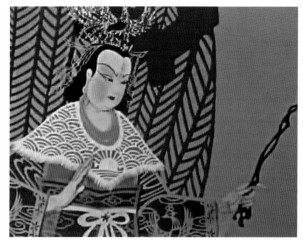

⬥ 图5-45　民间剪纸动画角色造型图例（一）

剪纸片的造型设计以侧面像为主,同时按照需要制作人物的正面、半侧面标准造型。根据剧情需要可能会制作几套不同大小的造型以适应不同景别的拍摄。造型完成后,根据剪纸人物造型画稿、动态画稿,按人物特点进行关节解剖,再使用人物各部位所需的彩色纸张进行绘制、镂刻、剪形,最后用关节钉或关节胶按解剖图装配连接,成为活动自如的纸偶。剪纸动画的关节比较便于把握:简单的剪纸动画只需在纸上绘制出角色,再按照需要把关节处剪开,最后依次把各部分连缀起来,使各关节彼此相连又能活动自如即可。视角色动作拍摄的需要,同样可以把关节制作得复杂,这样可以使角色做出更多的动作,达到更好的视觉效果。

⬥ 图5-46　民间剪纸动画角色造型图例（二）

剪纸片的背景是用画纸通过绘画、剪形、雕镂、刻画等方式制作的,也可以使用细纤维纸张制作纸偶以及背景,拉出绒毛状边缘,用以模仿水墨画的效果。完成背景的刻画工作后,再将其贴在玻璃板上就可以使用了。

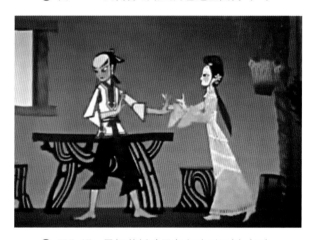

⬥ 图5-47　民间剪纸动画角色造型图例（三）

由于剪纸片中所有角色和道具、场景均为片状,以平面的方式制作,所以剪纸片中的动作少有转体或以透视的视角运动。剪纸片的画面主要采用中国绘画的方式,即散点透视,讲究构图的完整性,不苛求细节,镜头内的主客观变化几乎没有,具有舞台化的视觉效果。

如图 5-45 ~ 图 5-50 所示为民间剪纸动画角色造型图例。

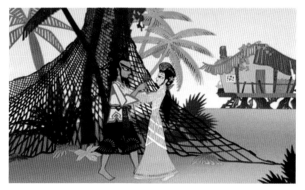

⬥ 图5-48　民间剪纸动画角色造型图例（四）

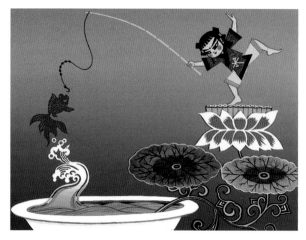

❶ 图5-49 民间剪纸动画角色造型图例（五）

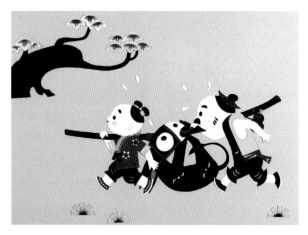

❶ 图5-50 民间剪纸动画角色造型图例（六）

5.2.3 民间年画角色形象造型

年画是指老百姓到过年时，用来装饰房屋、以增强年节的喜庆气氛的一种装饰形式。年画是中华民族祈福迎新的一种民间工艺品，是一种承载着人民大众对未来美好憧憬的民间艺术表现形式。历史上，民间对年画有着多种称呼，宋朝叫"纸画"，明朝叫"画贴"，清朝叫"画片"，直到清朝道光年间，文人李光庭在文章中写到："扫舍之后，便贴年画，稚子之戏耳。"年画由此定名。传统年画以木刻水印为主，追求拙朴的风格与热闹的气氛，因而画的线条单纯、色彩鲜明。内容有花鸟、胖孩、金鸡、春牛、神话传说与历史故事等，表达人们祈望丰收的心情和对幸福生活的憧憬，具有浓郁的民族特色与乡土气息。中国著名的四大"年画之乡"是四川绵竹，苏州桃花坞，

天津杨柳青，山东潍坊。这些地方所生产的年画深受城乡人民喜爱。主要产地有天津杨柳青、苏州桃花坞和山东潍坊等，上海有"月份牌"年画，其他还有福建、山西、河北以至浙江等地。年画画面线条单纯、色彩鲜明、气氛热烈愉快，如春牛图、岁朝图、嘉穗图、戏婴图、合家欢、看花灯、胖娃娃等，并有以神仙、历史故事、戏剧人物作题材的。大多作为门画张贴之用，有的还夹杂着"神祇护宅"的观念，如"神荼郁垒"、"天宫"、"秦琼敬德"等，体裁（或形式）有门画（独幅和对开）四屏条和横竖的单开独幅等。

宋代已有关于年画的记载，目前见到最早的一幅木版年画是南宋刻印的《隋朝窈窕呈倾国之芳容》。清代中期，尤见盛行。新中国成立后，年画在传统的基础上推陈出新，丰富多彩，更为人民群众所喜爱。

年画作为中国传统民俗艺术系统中的一员，它具有强烈的艺术性与深厚的民族文化底蕴，在角色造型中借用其中的造型、线条、色彩等元素进行设计，不仅能够发挥年画艺术的魅力，帮助塑造个性鲜明、具有民族特色的生动形象，同时年画艺术通过在角色身上的运用也得以传承。因此，挖掘年画艺术的精华用于动画角色造型设计中尤为重要。动画作为一门新型的艺术形式，集文学、戏曲、绘画、电影、音乐等于一体。而动画电影中的"中国学派"的造型深受中国传统民间年画造型的影响。如何将民间年画这种传统文化中的造型样式、表现手法，运用于现代动画的形象设计，赋予其新的审美内涵，为我们重新赢回"中国学派"的荣誉，是值得我们思考和探讨的。中国传统年画造型艺术性在传统年画中，民间艺人的创作原则是："画中要有戏，百看才不腻；出口要吉利，才能合人意；人品要俊秀，能得人喜欢。"这表明了他们的创作要求及创作目的是满足人们在寄托理想与美化生活各方面的种种精神需求。因此，传统年画在题材的选择和画面的处理诸多方面形成了一整套创作规范和制作程序，从而也形成了造型艺术风格上的独到之处。如图5-51～图5-56所示为民间年画角色形象造型图例。

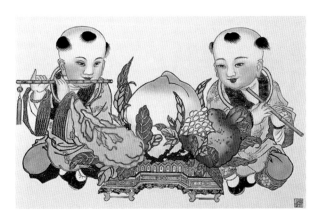

⊕ 图5-51　民间年画角色形象造型图例（一）

⊕ 图5-54　民间年画角色形象造型图例（四）

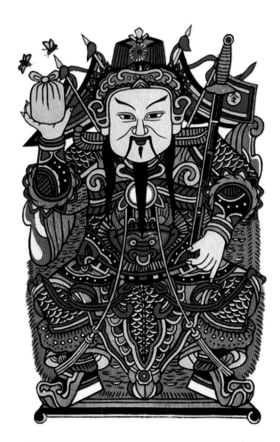

⊕ 图5-52　民间年画角色形象造型图例（二）

⊕ 图5-53　民间年画角色形象造型图例（三）

⊕ 图5-55　民间年画角色形象造型图例（五）

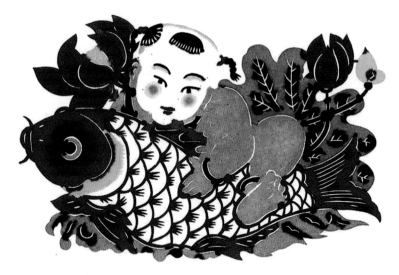

⬦ 图5-56 民间年画角色形象造型图例（六）

思考与练习

1. 讨论与思考

（1）如何使二、三维动画软件综合运用到具体的动画创作中去？

（2）动画的各种表现形式有哪些特点和属性？

2. 作业与练习

（1）用二维动画软件或三维动画软件创作出一组动画角色形象。

（2）用中国民间传统的美术风格创作出一系列动画角色形象。

参 考 文 献

[1] （美）丹尼尔·M. 曼德尔洛维兹 . 素描指南 . 徐迪彦译 . 上海：上海人民美术出版社，2005

[2] 胡依红 . 二维动画创作技法 . 北京：电子工业出版社，2003

[3] 杨景芝 . 基础素描教学 . 北京：人民美术出版社，2000

[4] 张建辛 . 构成基础 . 北京：高等教学出版社，1998

[5] 辛华泉 . 形态构成学 . 杭州：中国美术学院出版社，1996

[6] 孙立军,张宇 . 世界动画艺术史 . 北京：海洋出版社，2007

[7] 钟茂兰,范朴 . 中国民间美术 . 北京：中国纺织出版社，2003

[8] 董季群 . 中国传统民间工艺 . 天津：天津古籍出版社，2004

[9] 严定宪,林文肖 . 动画技法 . 北京：中国电影出版社，2001

[10] 秦明亮 . 动画造型与设计艺术 . 北京：中国人民大学出版社，2005

[11] 吕智凯 . 水彩·水粉画教学 . 天津：天津人民美术出版社，2005

[12] （美）罗伯特,贝弗利,黑尔 . 艺用解剖 . 张敢译 . 北京：中国青年出版社，1998

[13] （美）特伦斯,科伊尔 . 人体素描 . 诸迪译 . 北京：中国青年出版社，1998

[14] 吕江,张迅 . 漫画插图 . 南京：江苏美术出版社，2006

[15] 李喜龙 . 卡通角色设计 . 天津：天津大学出版社，2009

[16] 陈静 · 动画造型基础 . 北京：高等教育出版社，2006

[17] 陈敏 . 儿童书籍插图 . 杭州：浙江大学出版社，2006

[18] 胡毅 . 动漫绘制与技法宝典 . 上海：上海大学出版社，2007

[19] 赵宝恒 . 大师速写赏析 . 上海：上海人民美术出版社，2004

[20] http://baike.baidu.com/view/56073.htm

[21] http://baike.baidu.com/view/138039.htm

[22] http://baike.baidu.com/view/87262.htm

[23] http://baike.baidu.com/view/985080.htm

[24] http://baike.baidu.com/view/34658.htm

[25] http://baike.baidu.com/view/25552.htm

[26] http://baike.baidu.com/view/15955.htm